# 平底鍋
# 登山露營食譜

Frying pan Recipes for Mountaineering

用 1 個鍋，聰明規劃 90 道料理 & 烹調技巧教學

雙肩背負著食物登上山頭獲得的充實感，

讓你在享用登山料理時覺得份外美味；

克服了日常烹調中沒有的諸多不便，

使得在山上做菜變得更有趣。

現在，讓我們盡情享受大自然中

豐富的每一刻吧！

登山料理，讓登山更為豐富與多彩。
在烹調登山料理的諸多器具中，平底鍋無疑是最實用的，
尤其是登山專用的小型平底鍋，更可以說是萬用鍋。
除了煎烤、炒的基本功能，就連烹煮米飯、麵類等主食，
以及煮鍋類料理都難不倒它。
只要有了這個平底鍋，幾乎能烹調所有料理。
加上導熱性佳、烹調效率高，
熟練用法與技巧之後，
更能隨心所欲變化出多種不同料理，
增添更多登山的樂趣。
說到登山專用的烹調器具，
一般人的第一印象通常是「鍋具（kocher，登山專用的套鍋炊具）」，
不過，CP值很高的平底鍋，是極受肯定的鍋具入門推薦款。
本書是參考了各地平底鍋登山料理愛用者的意見，
而發想出「用一個平底鍋做登山料理」的提案。
書中的料理只要準備少量食材，在登山路程中就能輕鬆完成，
登山疲倦沒有食慾時可開胃，
最重要的是，能讓人對登山時烹調美味料理充滿期待。
最後，希望這本書能給現在開始想要去登山，
或是想讓登山與露營料理更豐富的人一些參考，
便是我們最大的喜悅！

漂鳥社編輯部登山料理研究會

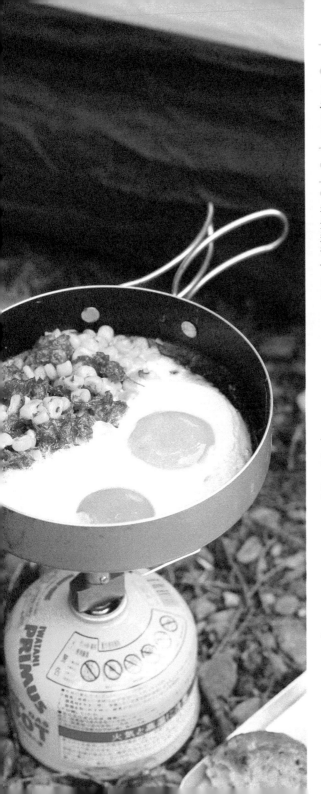

## 本書的使用方法

● 計量標準

1小匙＝
5ml（c.c.）
1大匙＝
15ml（c.c.）

食譜中的份量為標準量。不過登山時，有時因為無法測量，讀者們需隨機應變！

● 調理時間標示

以山上的烹調時間為準

● 關於小圖示

在每一道食譜中，都標記了適合哪種登山行程、飲食型態的小圖示。不過，並沒有一定得完全按照小圖示執行，當作飲食計畫的參考也可以。

| 季節 | | |
|---|---|---|
| <br>ALL<br>四季 | 任何季節皆可<br>全年都適合 | |
| <br>夏山 | 適合春～秋季無積雪期的登山 | |
| <br>冬山 | 適合秋～冬季積雪期的登山 | |

| 早餐・晚餐 | | |
|---|---|---|
| <br>早餐 | 對身體比較溫和、短時間內就能完成，早餐食用剛剛好。 | |
| <br>晚餐 | 份量飽足、可以安心的慢慢享受，所以很適合當作晚餐。 | |

說到中餐，因為每一道料理都很適合，就不特別標示。此外，登山時的中餐，大多數人會以行進糧（短時間內用餐，或是邊走邊吃）補充能量。

| 天數（是否需帶易保存的食物） | | |
|---|---|---|
| <br>第1～2天 | 適合可當日來回的行程或第1～2天食用。 | |
| <br>第3天～ | 由於較多易保存的食材，第3天之後食用亦可。 | |

# 平底鍋
## 登山露營食譜

Contents
# 目錄

# Part

1

登山爐

叉匙

餐具、杯子

密封夾鏈袋

# 認識器具

　　如　果
打算「用一個平底鍋做登
山料理」的話，只要準備登山專用
平底鍋、提供熱源的登山爐、餐具或喝茶
用的杯子、叉匙，以及保存食物、製作拌漬
料理不可缺的密封夾鏈袋就足夠了。有了這些
器具，書中所有料理都能安心完成。登山專用平
底鍋種類豐富，建議親自到登山用品專門店看
實品、試著手握看看，並且依據自己的登山活
動規劃，選擇較適合的產品。在p.10～13
中，會詳細介紹登山專用平底鍋和登
山爐，也許可以找到你喜歡
的器具。

9

# 挑選平底鍋的訣竅

看著架上排列滿滿的平底鍋，它們各有什麼特色呢？
以下要告訴你挑選登山料理的好夥伴——平底鍋的小訣竅囉！

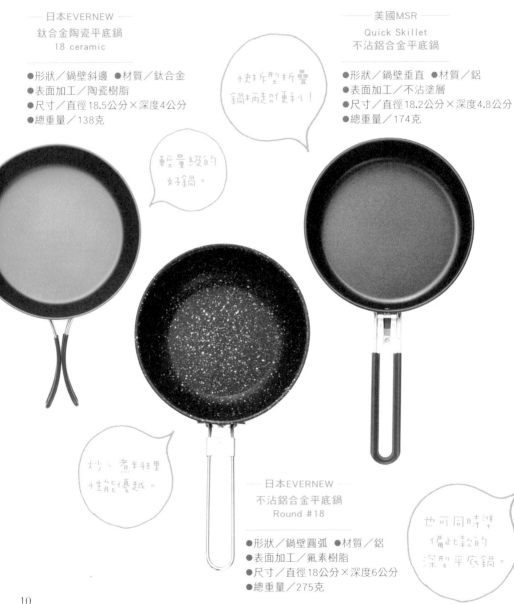

—— 日本EVERNEW ——
鈦合金陶瓷平底鍋
18 ceramic

●形狀／鍋壁斜邊　●材質／鈦合金
●表面加工／陶瓷樹脂
●尺寸／直徑18.5公分×深度4公分
●總重量／138克

快拆型折疊
鍋柄超酷便利！

輕量級的
好鍋。

—— 美國MSR ——
Quick Skillet
不沾鋁合金平底鍋

●形狀／鍋壁垂直　●材質／鋁
●表面加工／不沾塗層
●尺寸／直徑18.2公分×深度4.8公分
●總重量／174克

炒、煮料理
性能比優越。

—— 日本EVERNEW ——
不沾鋁合金平底鍋
Round #18

●形狀／鍋壁圓弧　●材質／鋁
●表面加工／氟素樹脂
●尺寸／直徑18公分×深度6公分
●總重量／275克

也可同時準
備此款的
深型平底鍋。

—— 日本mont-bell ——

alpine鋁合金平底鍋18

●形狀／鍋壁垂直 ●材質／鋁
●表面加工／凹凸加工
●尺寸／直徑18.5公分×深度4.4公分
●總重量／192克
＊2017年已經改成新款樣式

—— 瑞典Primus ——

陶瓷不沾
輕量鋁合金平底鍋

●形狀／鍋壁垂直 ●材質／鋁
●表面加工／陶瓷樹脂
●尺寸／直徑20公分×深度4.7公分
●總重量／267克

鍋面特殊的
凹凸加工可
防止食材
燒焦。

陶瓷塗層讓
食材不沾黏
鍋面！

—— 日本Uniflame ——

鋁合金黑皮平底鍋

導熱超快！

●形狀／鍋壁垂直 ●材質／鋁
●表面加工／氟素樹脂
●尺寸／直徑17公分×深度4公分
●總重量／170克

—— 加拿大Chinook ——

鋁合金平底鍋7.75吋

●形狀／鍋壁垂直 ●材質／鋁
●表面加工／氟素樹脂
●尺寸／直徑19.5公分×深度5公分
●總重量／245克

# 尺寸

　　一般而言，登山專用平底鍋直徑大約18公分，16公分以下屬於小型鍋，適合單人登山或輔助烹調使用。18公分的平底鍋兼具易使用和攜帶便利的優點，適合1～2人的登山行程。20公分以上的平底鍋的話，可以不用擔心食材大小或份量，最適合2人以上的登山聚會。

● EVERNEW／鈦合金陶瓷平底鍋16、18、20 ceramic

### 16公分

單人登山或稍微烹調時使用。

### 18公分

1～2人使用為佳，
兼具易使用和攜帶便利的優點。

### 20公分

適合登山聚會或烹調鍋類料理。

# 形狀

　　鍋壁與鍋底呈直角設計的平底鍋用途比較廣泛，無論煎烤或烹煮料理都輕而易舉；鍋壁斜邊的平底鍋，煎烤食材能輕鬆翻面；鍋壁圓弧的平底鍋，則有利於炒或燉煮食材。5公分深度的平底鍋適合烹調鍋類料理，更深的鍋子（照片中是6.5公分深）則可以當湯鍋使用。鍋柄收納時，有將兩支鍋柄收折於鍋側壁的，也有單支鍋柄收折，或是可拆卸式鍋柄。

### 直角設計

標準款的萬用平底鍋。

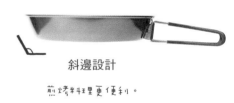

### 斜邊設計

煎烤料理更便利。

### 圓弧設計

適合炒食材，拋鍋動作也OK！

### 具有深度

燉煮、鍋類料理最拿手！

## 材質

　鋁製平底鍋導熱快，熱源平均，烹調料理事半功倍；陶瓷平底鍋最大的優點是輕，但導熱性不佳，甚至加熱不均勻，食材容易燒焦。此外市售也有不鏽鋼、鐵製平底鍋，但對登山攜帶而言稍微重了點。

### 鋁製

導熱迅速且平均，讓你烹調料理更順手，而且價格比較便宜。不過這類平底鍋易產生凹陷和刮痕，所以推出許多經過陽極強化處理的產品。

### 陶瓷

特色是材質輕、堅固耐用且不會沾染食材的味道。不過因為很容易燒焦，所以會於鍋面加上塗層。

## 挑選登山爐的訣竅

　圓形高山瓦斯罐（OD罐）是目前登山界使用的主流產品。依據瓦斯罐與爐頭連接方式可以分成一體型、分離型。此外，容易購買的卡式瓦斯罐（CB罐），也有人使用。

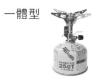

| 一體型 | 爐底直接鎖在瓦斯罐上，重量輕、體積小，適合簡單的烹調。推薦1～2人登山使用。 |

● Primus153快速登山爐

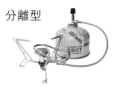

| 分離型 | 爐頭和瓦斯罐分開，以一條管線連接，雖然有點重，但搭配大型平底鍋烹調時比較穩固，令人安心。 |

● Primus快速蜘蛛爐

| 卡式瓦斯爐 | 燃料便宜且容易購買。天冷氣溫低時，火力可能稍微受到影響，建議依登山時節、登山型態選擇使用。 |

● SOTO攜帶輕便型戶外卡式瓦斯爐（蜘蛛爐）

## 為了防止燒焦、凹陷和裂痕而做的鍋面加工

登山時能使用的水量有限，因此，平底鍋必須做防燒焦或防凹陷的塗層加工，以利於烹調且易於清潔。鍋底附止滑設計，放在登山爐上更穩固，可安心使用。

### 氟素樹脂

家庭使用也很順手。食材不易燒焦、清潔超簡單。不過應避免空燒，或以大火烹調，以免氟素塗層剝落。

### 陶瓷樹脂

這是防止食材燒焦、鍋面凹陷的塗層加工方式之一。耐熱性、耐久性佳，只要加入少許油便能烹調，很受大家歡迎。

### 凹凸加工

鍋面溝槽這類凹凸加工，也是防止食材燒焦的設計。適合烹調肉類。

### 鍋底加工

烹調時，為了讓平底鍋能穩固於爐架上，鍋子與爐架接觸面會做止滑處理。上圖為溝槽設計。

## 蒸、煎烤、燉煮料理的最強夥伴：鍋蓋

為了避免熱源流失、能更有效率的烹調，準備鍋蓋是最好的解決方法。不過，登山專用平底鍋一般不附鍋蓋，必須另外購買。當然，你也可以用鋁箔紙、廚房紙巾取代，在百元商店就能購得。

Frying pan Recipes for Mountaineering

# Part

# 2

# 烹調料理的小訣竅

每次

抵達登山營地時，是不是

常發生「肚子好餓，迫不及待想

馬上吃飯」的窘境？所以，「短時間能

完成」是登山料理的第一原則，必須燉煮好

幾個小時的菜不受青睞。此外，除了能趕快開

動，更重要的是烹調時能節省燃料。用平底鍋烹

調，由於平底面積大且加熱速度快，所以非常適

合。而且，平底鍋不僅可以炒、煎烤，它還能

煮飯、煮麵，甚至煮鍋類料理或蒸、溫熱

食物，一鍋就能搞定各種料理。接下

來，我們先介紹平底鍋烹調

的小訣竅！

# 燒烤&炒料理

　　平底鍋一旦弄髒、燒焦而必須清洗，著實麻煩。這時若能善用鋁箔紙，便可以解決不少問題。烹調時稍微用心，在平底鍋面鋪放鋁箔紙，或是以鋁箔紙包覆食材後再燒烤（此時一定要在鍋面塗油、塗水，不可處於空燒狀態）。還可將蔬菜鋪在平底鍋面，將肉、魚放於其上，不僅不會弄髒平底鍋，而且魚肉的香味還能滲入蔬菜。炒菜時，和在家烹調一樣，可以加入些許醬油。假如不想加入油烹調，也可以用水取代。

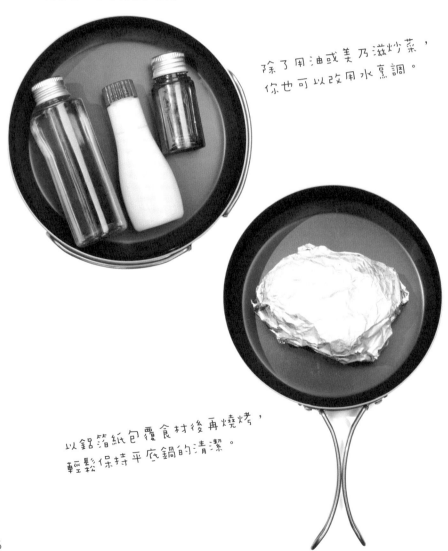

除了用油或美乃滋炒菜，你也可以改用水烹調。

以鋁箔紙包覆食材後再燒烤，輕鬆保持平底鍋的清潔。

# 煮飯

　　平底鍋因為平底面積大，大約8分鐘就能煮好米飯。烹煮時，將米放入平底鍋，倒入米量1.1～1.5倍的水或湯汁浸泡（150克的米需要大約200毫升的水浸泡）。浸泡30分鐘後，便能安心煮飯了。蓋上鍋蓋，以大火煮至沸騰，接著調整成小火煮5分鐘，最後以大火收乾水分即可熄火，再稍微燜幾分鐘。這比用登山專用的套鍋炊具煮飯還要快，即使是西班牙海鮮燉飯（paella）或雞油飯（khao man kai）等不同種類的米，也難不倒平底鍋。如果米芯還沒煮透怎麼辦？別擔心，加點水就能煮成義大利燉飯（risotto）！

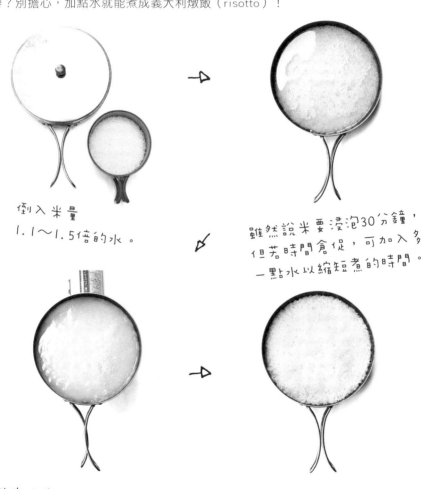

倒入米量
1.1～1.5倍的水。

雖然說米要浸泡30分鐘，
但若時間倉促，可加入多
一點水以縮短煮的時間。

以大火煮3分鐘，
再調成小火煮5分鐘。

太好了，大功告成！

# 煮麵

　　在平日飲食或登山料理中，泡水回軟麵是最基本的麵食。將義大利麵等乾麵條放入密封夾鏈袋中，加入水浸泡1～2小時使麵條變軟，再直接將袋中的水和麵倒入平底鍋中烹煮。這種烹調方式不僅大大縮短煮的時間、節省燃料，而且麵條具有軟Q的口感。將長條義大利麵折對半，更能加快麵條回軟的速度，讓烹煮更輕鬆。此外，如果換成用醬汁燉煮義大利麵，就不必加煮麵水，煮好的麵條更能吸附醬汁，美味加分！

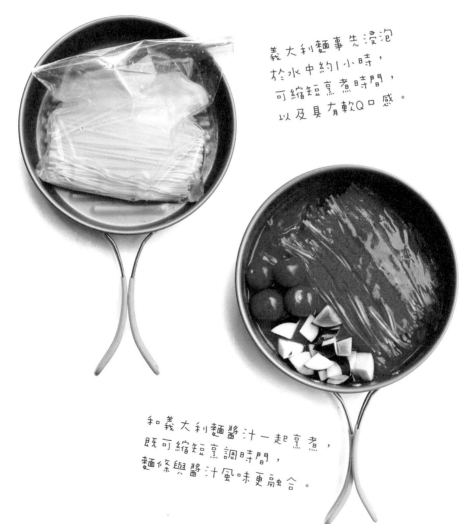

義大利麵事先浸泡
於水中約1小時，
可縮短烹煮時間，
以及具有軟Q口感。

和義大利麵醬汁一起烹煮，
既可縮短烹調時間，
麵條與醬汁風味更融合。

# 適合登山烹調的各種麵類

### 義大利麵

縮減烹調義大利麵時間的秘訣,在於「事先以水浸泡」。而且麵條事先對折,也比較容易放入鍋中。

### 快煮型義大利麵

僅需 1～3 分鐘烹調,是受歡迎的登山料理。麵條細,但無法享受彈牙的口感則是缺點。

### 快煮型筆管麵

優點是即便過了一段時間也不會爛掉。可將少許晚餐吃剩的筆管麵加入第二天的早餐,變化成筆管麵湯。

### 拉麵

最受大眾歡迎。輕量且保存期限較長的速食拉麵,煮汁可以直接當作湯汁,很適合登山料理。

### 烏龍麵

可選擇口感Q彈的冷凍麵或是即食麵。在山上烹調時因為不能隨意丟棄煮汁,所以盡量選沒有撒粉的乾麵(生麵條)。

### 素麵

烹調時間短,非常方便。因為附的醬汁已經過調味,可以當作湯使用,不過建議選擇減鹽醬汁為佳。

### 炒麵

超方便的炒麵,只要搭配粉末或液體醬汁即可食用。選購時,因為必須考慮到腐壞、重量等問題,乾麵、即食麵會比生麵條則更值得推薦。

### 中華麵

這種賞味期限約 3～4 天的熟麵條,盡量在登山第一天食用比較放心,只要加入少許熱水軟化麵條,然後再煮即可。

# 烹調鍋類料理

　　鍋類料理做法簡單、營養滿分，還可以利用剩下的湯汁，煮成第二天早晨的湯品或雜炊（在吃剩的湯汁中加入材料熬煮成的料理），是登山料理的必備基本款。只不過以平底鍋烹調的話，會溢出許多湯汁。分享給大家兩個小訣竅：首先選用白菜、高麗菜等飽含水分的蔬菜，只要加入少許水，便能以蒸煮方式烹調。另外，可將肉類等先以少量油煎烤熟，再移到其他盤子，然後於烹調最後幾分鐘，和其他材料一起放入燉煮，食材先確實加熱過才能安心食用。

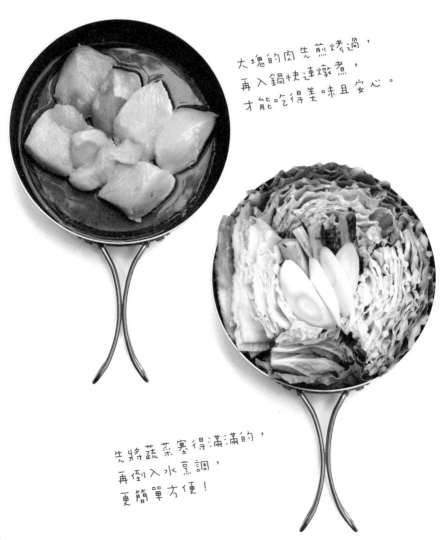

大塊的肉先煎烤過，
再入鍋快速燉煮，
才能吃得美味且安心。

先將蔬菜塞得滿滿的，
再倒入水烹調，
更簡單方便！

# 蒸&溫熱

　　好想用平底鍋蒸蔬菜、燒賣或是溫熱冷米飯。學會以下兩種方法，可以幫你達成願望：①利用比平底鍋小的盤子、鍋子。把你想蒸的食材放入這個小盤子、鍋子中，整個移至倒了水的平底鍋中。②網架。也可以參照下方照片，將蔬菜、燒賣等形狀不易破散的食材放在網架上。另外別忘了，緊緊蓋好鍋蓋，防止熱氣溢出。

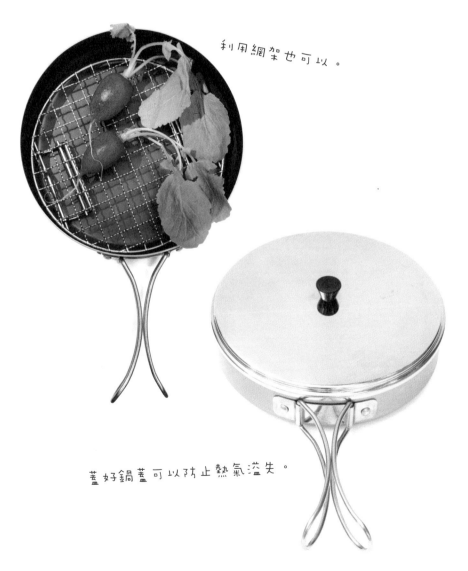

利用網架也可以。

蓋好鍋蓋可以防止熱氣溢失。

Part

3

# 平底鍋食譜大集合

接 下
來，我們要好好介紹快手
下酒小菜、剛煮好令人興奮的米飯、
滿滿份量的配菜、種類豐富的麵類、創意
滿分的麵類、粉類點心，以及可迅速完成的
咖哩、加入少量水也 OK 的湯鍋料理等平底鍋食
譜。只要選購超市中易買到的食材，像用大量生
鮮食品烹調的豪華飯類、以易保存食材製作的樸
實料理，可依據各種登山型態搭配菜單（可參
照 p.5 的小圖示說明）。這些料理都不需
繁複的工序，即便料理新手也絕不
會失敗，所以大家一定要
試試！

簡易下酒菜

即使不是冬天，溫暖的下酒小菜依舊美味。烹調時，蓋上鍋蓋或鋁箔紙加熱，可避免熱氣溢失，減少燃料的用量。另外，選擇易熟的食材為佳。

# 扇貝罐頭＆牡蠣罐頭炒蛋

● 材料（2 人份）
喜歡口味的罐頭（扇貝、牡蠣等）……1 ～ 2 罐
雞蛋……1 個

ALL　　　　3～
四季　晚餐　第3天～

● 做法（烹調時間：2 分鐘）

1　打開罐頭的蓋子，將整個罐頭放入加了一點水或油的平底鍋中，直接加熱。

2　蛋液打散。等罐頭沸騰時倒入蛋液，煮至喜歡的熟度即可食用。

烹調小建議　　目前市售的美味下酒小菜罐頭產品眾多。因為罐頭變成垃圾會造成污染，所以才有了把罐頭直接當作烹調容器的想法。也可以加入醬油或七味辣椒粉、撒些起司粉做變化。

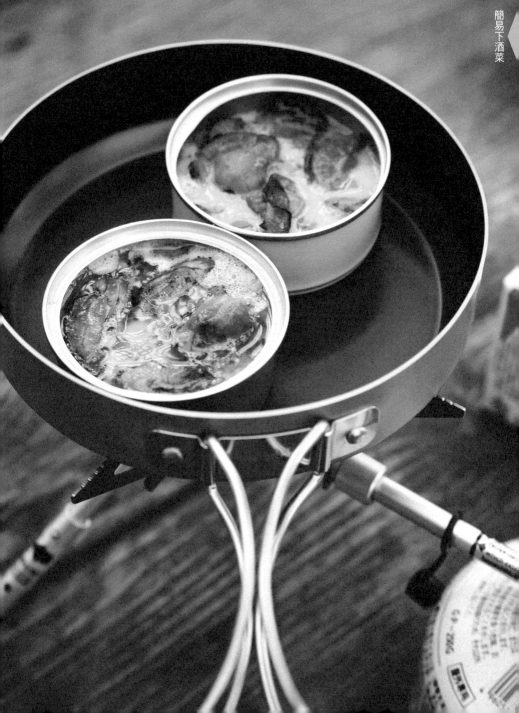

只要加熱罐頭，立刻變成無比美味下酒菜。

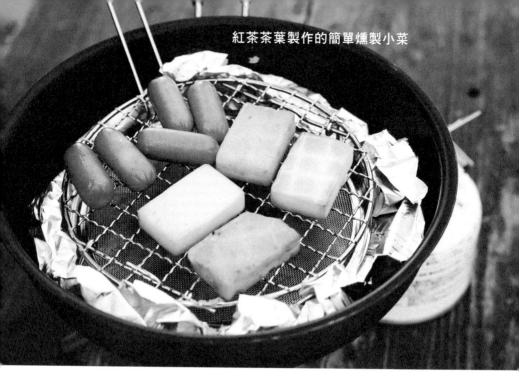
紅茶茶葉製作的簡單燻製小菜

# 紅茶煙燻迷你起司與鑫鑫腸

ALL 四季　晚餐　第1～2天

● **材料（2 人份）**
迷你起司……1 包
鑫鑫腸……1 包
紅茶茶包……3 個
砂糖……1 ～ 2 大匙

● **做法（烹調時間：15 分鐘）**

1　將水倒入平底鍋約 1 公分高，開火加熱。

2　待水沸騰後鋪上鋁箔紙，打開茶包，將茶葉和砂糖倒在鋁箔紙上，混合。

3　將迷你起司、鑫鑫腸排放於網架上，迅速移入平底鍋，蓋上鍋蓋（如果沒有鍋蓋，蓋上鋁箔紙），大約燻 10 分鐘。

4　待起司表面呈現微微的金黃色即可享用。

**烹調小建議**

可選用大吉嶺或伯爵紅茶茶葉。加入砂糖後會發生碳化反應，容易產生煙。茶葉與砂糖經過煙燻後，會變得硬梆梆，所以別忘了先在底部鋪好鋁箔紙。

# 香菜炸薯條

ALL　　　1~2

四季　　晚餐　　第1～2天

● **材料（2 人份）**

冷凍薯條（鹽調味）……1 包

油……3 大匙

乾燥香菜……1 包

● **做法（烹調時間：5 分鐘）**

1　將油倒入平底鍋中，放入薯條
　　煎炸一下。

2　均勻撒上香菜末即可。

 **烹調小建議**

冷凍薯條已經油炸過一次，所以自然解凍後其實已經可以食用（但口感不佳）。如果以少量油像炒一般加熱，油也比較好處理。此外，除了乾燥香菜，迷迭香也是不錯的選擇。

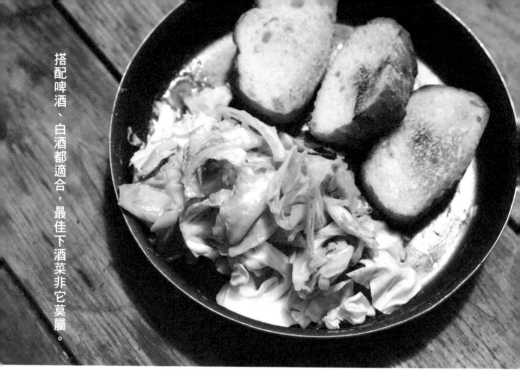

搭配啤酒、白酒都適合，最佳下酒菜非它莫屬。

# 鯷魚炒高麗菜

四季　　晚餐　　第1～2天

● **材料（2 人份）**
高麗菜……1/2 顆
鯷魚（鯷魚膏或罐頭皆可）……適量
法國麵包（隨喜好添加）……適量

● **做法（烹調時間：5 分鐘）**

1　高麗菜切成易入口的大小。

2　將鯷魚和高麗菜加入平底鍋中，以中火快炒。

3　可搭配稍微煎過的麵包一起享用。

**烹調小建議**　可利用鯷魚中的油分炒高麗菜，就不必額外再加入油了。也可以考慮放入些許大蒜，料理會更可口。鯷魚可使用罐頭，或是方便好用的管狀鯷魚膏。此外，如果多加點水，可用在義大利麵醬汁囉！

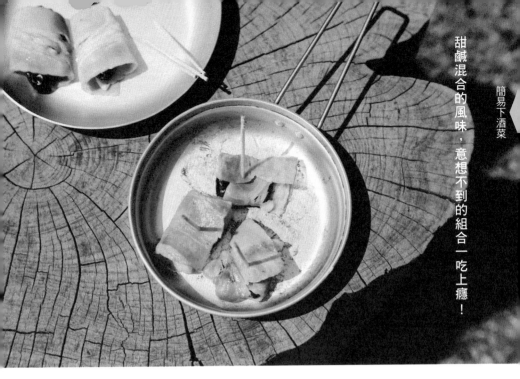

甜鹹混合的風味，意想不到的組合一吃上癮！

# 培根捲梅乾

四季　　晚餐　　第1～2天

● **材料（2 人份）**

培根……適量

無籽梅乾……適量

● **做法（烹調時間：2 分鐘）**

1 以培根將梅乾捲好。

2 放入平底鍋中，以小火稍微烤一下即可享用。

**烹調小建議**　培根捲梅乾在法國是最基本的家常菜。梅乾釋出的甘甜結合培根的鹹味，搭配紅酒食用更加凸顯美味。除了梅乾，改用芒果或草莓等水果，也一樣好吃。

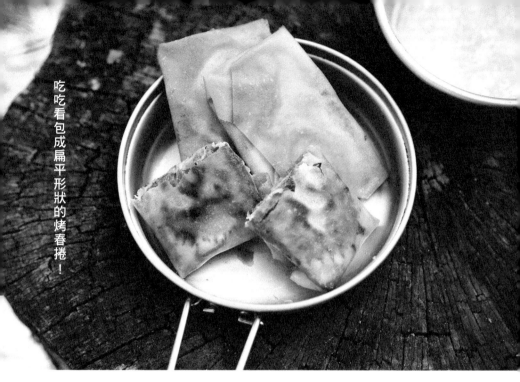

吃吃看包成扁平形狀的烤春捲！

# 扁平烤春捲

ALL　四季
🌙　晚餐
1~2　第1～2天

● **材料（2 人份）**
春捲皮……適量
魩仔魚、青紫蘇、起司等等
喜歡的食材……適量
油……3 大匙

● **做法（烹調時間：5 分鐘）**

1　攤開春捲皮，放入喜歡吃的食材，
　　包成扁平狀以利於烤熟。

2　將少量油倒入平底鍋中，放入春捲
　　淺炸至熟即可享用

　**烹調小建議**

春捲皮已經是熟食，實際上可以直接食用，是登山
時的「隱藏版」食材。為了使食材易熟，建議包成
扁平狀，以少量的油淺炸即可。

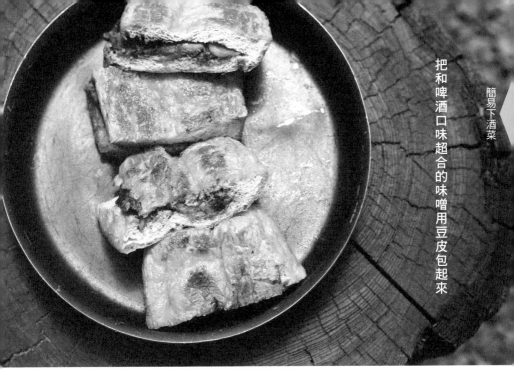

把和啤酒口味超合的味噌用豆皮包起來

# 豆皮夾薑味噌

(ALL) (🌙) (1~2)
四季　晚餐　第1〜2天

● **材料（2人份）**
栃尾豆皮……1 片
薑……適量
日本大蔥……適量
味噌……3 大匙
醬油（隨喜好添加）……適量

● **做法（烹調時間：5 分鐘）**

1　**在家事先做好**：在栃尾豆皮其中一側邊中間處橫剖一刀（不可切斷）。

2　薑切細絲，大蔥切蔥花，再與味噌混合拌好，夾入栃尾豆皮中間。

3　**在山上烹調**：將夾好料的栃尾豆皮放入平底鍋中稍微烤過，滴少許醬油即可享用。

**烹調小建議**

栃尾豆皮很容易壞掉，所以必須以冷凍方式攜帶。夾豆皮的餡料以味噌等鹽分較高的食材為佳，比較安心。除了薑、蔥等，也可以使用乾燥蔬果、乾香菇泥，美味不減。

31

| 米飯 | 用平底鍋煮米飯非常簡單。除了白米，再加入自己喜歡的食材、調味料後炊煮，便成了最豪華的晚餐。剩下的飯還可以多加點鹽，做成飯糰。 |
| --- | --- |

# 培根蕃茄炊飯

● 材料（2 人份）

米……約 150 克

水……200 ～ 300 毫升

培根肉罐頭……1 罐

小蕃茄……5 個

胡椒……適量

芝麻葉或巴西里等香草植物（隨喜好添加）……適量

夏山　　晚餐　　第3天～

● 做法（烹調時間：20 分鐘）

1　將米放入平底鍋中，倒入水。

2　培根肉、小蕃茄排放在米上面，蓋上鍋蓋，先以大火煮 3 分鐘，再改成小火炊煮 5 ～ 10 分鐘。

3　米煮熟之後，撒入胡椒，依個人喜好排放入香草植物即可享用。

**烹調小建議**　培根肉下酒菜罐頭中，同時有食材與調味料，用來製作炊飯再適合不過。小蕃茄在烹調過程中也會自然釋出甜味，所以多加點水，也可以做成燉飯。

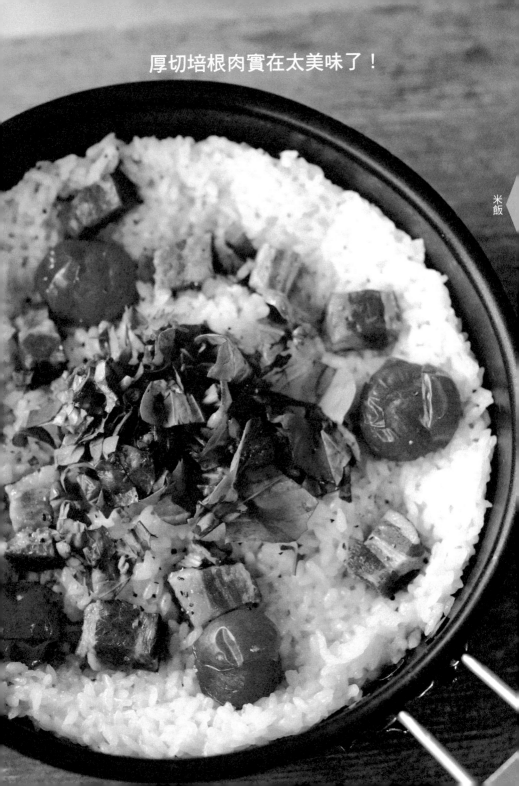

厚切培根肉實在太美味了！

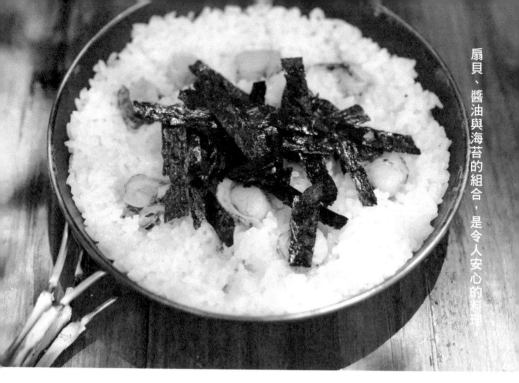

扇貝、醬油與海苔的組合，是令人安心的料理。

# 扇貝炊飯

夏山　晚餐　第3天～

● 材料（2 人份）
米……約 150 克
水……200 毫升
扇貝下酒菜罐頭……1 罐
醬油……適量
海苔……適量

● 做法（烹調時間：20 分鐘）

1 將米放入平底鍋中，倒入水。

2 排放上扇貝，淋一圈醬油，蓋上鍋蓋，先以大火煮 3 分鐘，再轉成小火炊煮 5 ～ 10 分鐘。

3 米煮熟之後，撒入海苔即可享用。

**烹調小建議**　這是利用扇貝下酒菜罐頭完成的和風炊飯。相較於易塌散的食材，選用扇貝這類可以整顆放入烹調的材料，可兼具美觀與口感。

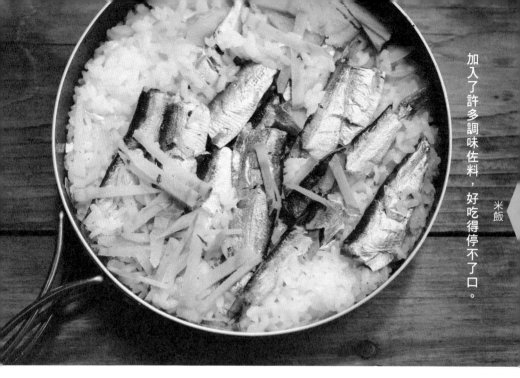

# 沙丁魚薑絲炊飯

夏山　　晚餐　　第3天～

● 材料（2 人份）

米……約 150 克
水……200 ～ 230 毫升
沙丁魚罐頭……1 罐
醬油……適量
薑……適量

● 做法（烹調時間：20 分鐘）

1 將米放入平底鍋中，倒入水。

2 排放上沙丁魚、薑絲，淋一圈醬油，
   蓋上鍋蓋，先以大火煮 3 分鐘，再改
   成小火炊煮 5 ～ 10 分鐘。

3 米煮熟之後，稍微混拌即可享用。

烹調小建議　　沙丁魚富含營養，加上這個罐頭是以含有豐富油酸
（oleic acid）的橄欖油醃漬沙丁魚，更是營養滿點。
此外因為油比較多，加入多一點薑絲更加美味。

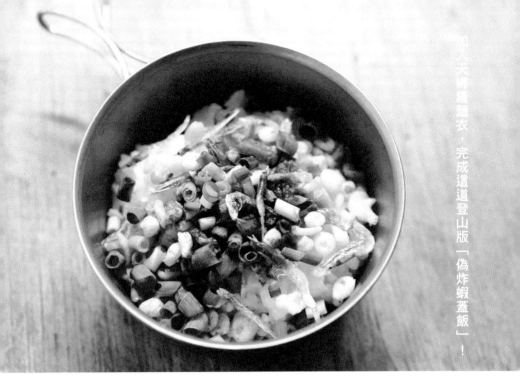

# 柚子醋醬油麵衣蓋飯

夏山　　晚餐　　第3天～

● **材料（2人份）**

米飯……隨意

天婦羅麵衣……大量

櫻花蝦……隨意

細蔥……隨意

柚子醋醬油……隨意

● 做法（烹調時間：1分鐘）

1　將白飯放入碗中，排放上櫻花蝦、天婦羅麵衣和細蔥蔥花。

2　淋入柚子醋醬油即可享用。

**烹調小建議**　不管從風味、口感和熱量方面來看，就好像正在吃炸蝦蓋飯般，很適合登山時享用。可以放入滿滿的天婦羅麵衣增添風味，不過櫻花蝦盡量挑小尾一點的，以免食用時噎著。

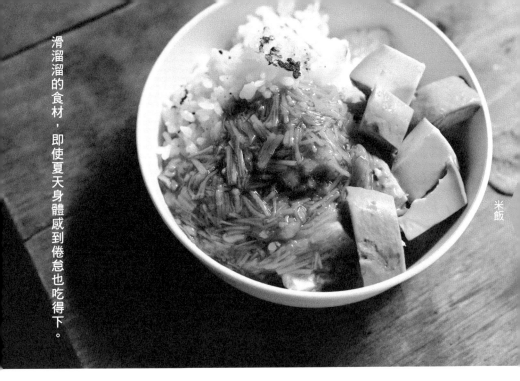

滑溜溜的食材，即使夏天身體感到倦怠也吃得下。

米飯

# 酪梨珍珠菇蓋飯

夏山　　晚餐　　第1～2天

● 材料（2人份）
米飯……隨意
酪梨……1個
瓶裝珍珠菇……1瓶
芥末醬油……適量
柚子醋醬油……適量

● 做法（烹調時間：1分鐘）

1 酪梨削除外皮，切成易入口的大小。

2 將白飯放入碗中，排放上酪梨、珍珠菇，淋一圈醬油，再沾些許柚子醋醬油即可享用。

烹調小建議　　酪梨、珍珠菇與芥末醬油的組合雖然風味濃厚，但滑溜溜的口感，不管身體如何疲倦都能下嚥。當然也可以不要搭配米飯，直接當成下酒小菜食用。

37

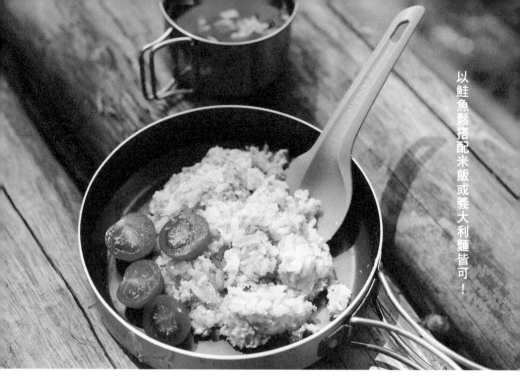

# 鮭魚蛋炒飯

夏山　　晚餐　　第3天～

● 材料（2人份）

米飯……隨意
鮭魚鬆……適量
雞蛋……1個
醬油……適量
油……適量

● 做法（烹調時間：5分鐘）

1　平底鍋加熱。將油倒入飯中拌鬆，然後把飯放入鍋中，加入鮭魚鬆，炒至飯粒鬆散。

2　將炒好的飯推到平底鍋一側，蛋打入空出來的鍋面，完成炒蛋。

3　將炒好的飯和炒蛋迅速混合，加入些許醬油調味即可享用。

烹調小建議

想讓炒飯飯粒顆顆分明，建議可先將油倒入飯中拌鬆，讓每顆飯粒外層包覆油膜再入鍋炒。這樣之後飯和炒蛋混合，飯粒才能鬆散分明，而且炒蛋膨鬆好吃。

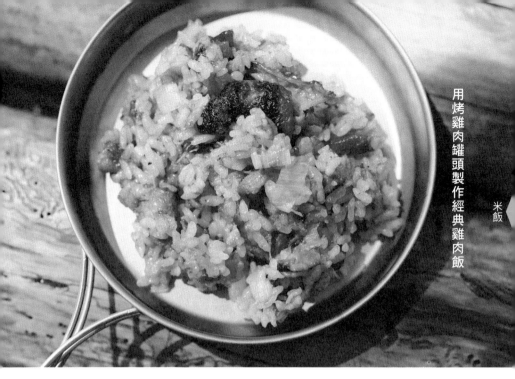

用烤雞肉罐頭製作經典雞肉飯

米飯

# 烤雞肉炒飯

夏山　　晚餐　　第3天～

● 材料（2 人份）
米飯……隨意
烤雞肉罐頭（醬燒口味）……1 罐
日本大蔥……適量
蕃茄醬……適量

● 做法（烹調時間：5 分鐘）

1　平底鍋加熱，加入米飯、切碎
　　的大蔥和烤雞肉炒一下。

2　嘗一下味道，酌量倒入蕃茄醬，
　　然後繼續炒，炒至飯粒鬆散即
　　可享用。

**烹調小建議**　根據大家的評價，這道米飯料理美味度大勝雞肉乾
燥飯。烤雞肉罐頭並沒有以鹽調味，醬燒汁才是重
點，如果把醬燒汁加入乾燥米中烹調，也能變得一
樣好吃。

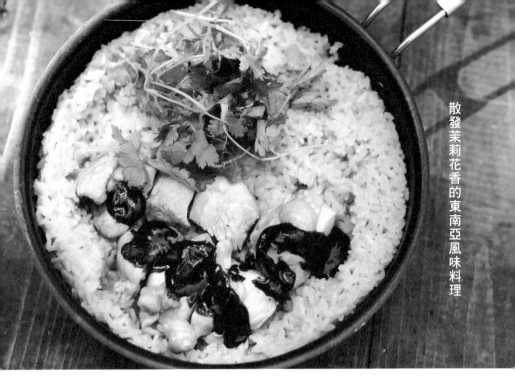

# 茉莉花茶炊煮海南雞飯

夏山　　晚餐　　第1～2天

● **材料（2人份）**
米……約 300 克
熱水……500 毫升
茉莉花茶包……4 個
雞腿肉……約 100 克
鹽……適量
甜麵醬……適量
香菜……適量

● **做法（烹調時間：20 分鐘）**

1 將熱水倒入平底鍋中煮至沸騰，放入茉莉花茶包，泡好茶湯。

2 將米放入平底鍋中，排放上切成易入口大小的雞腿肉。

3 撒入些許鹽，蓋上鍋蓋，先以大火煮 3 分鐘，再改成小火炊煮 5 ～ 10 分鐘。

4 米和雞腿肉煮熟之後，淋入甜麵醬，放上香菜即可享用。

 **烹調小建議**　一般來說，海南雞飯是以雞高湯炊煮，但這裡改成茉莉花茶湯炊煮，成品風味更清爽。另外，可將雞腿肉先切好，以冷凍方式保存。而甜麵醬和新鮮香菜，更是不可缺的配料。

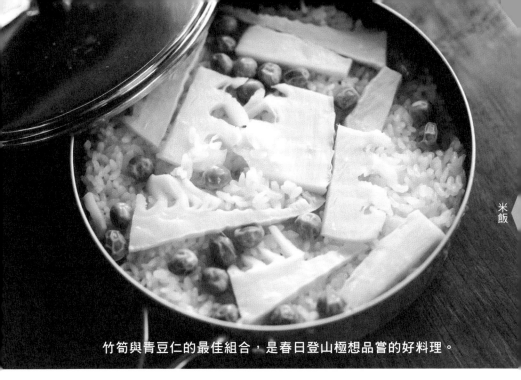

竹筍與青豆仁的最佳組合，是春日登山極想品嘗的好料理。

# 竹筍飯

夏山　　晚餐　　第3天～

● 材料（2 人份）
米……約 150 克
水……200 ～ 230 毫升
水煮竹筍……1 包
青豆仁……適量
醬油……適量

● 做法（烹調時間：20 分鐘）

1　將米放入平底鍋中，倒入水。

2　排放上切片竹筍、青豆仁，淋一圈醬油，蓋上鍋蓋，先以大火煮 3 分鐘，再轉成小火炊煮 5 ～ 10 分鐘。

3　米煮熟之後，稍微翻拌即可享用。

**烹調小建議**　水煮竹筍無論搭配米飯、配菜或是義大利麵都能烹調，非常方便實用。

<table>
<tr><td>

# 配菜

</td><td>

平底鍋最擅長的便是「烤」、「炒」料理。選擇易熟食材，便能減少瓦斯燃料的浪費。此外，也可以在真空調理包食品中加入其他食材，讓料理份量更豐富。

</td></tr>
</table>

# 鹽醃牛肉和玉米蛋

● 材料（2 人份）
鹽醃牛肉（塑膠盒裝）……1 盒
袋裝玉米……1 袋
雞蛋……2 個

夏山　早餐　第1～2天

● 做法（烹調時間：3 分鐘）

1　將鹽醃牛肉、玉米加入平底鍋中，迅速炒一下。

2　將炒好的牛肉、玉米推到平底鍋一側，將蛋打入空出來的鍋面。

3　依個人喜好的熟度完成煎蛋。將炒好的牛肉、玉米和煎蛋迅速混合即可享用。

**烹調小建議**　鹽醃牛肉與雞蛋的組合不僅適合搭配麵包，與米飯也很對味。加入玉米，可嘗到輕脆的口感。鹽醃牛肉除了罐裝，還有方便打開的塑膠盒與真空袋裝可供選擇。

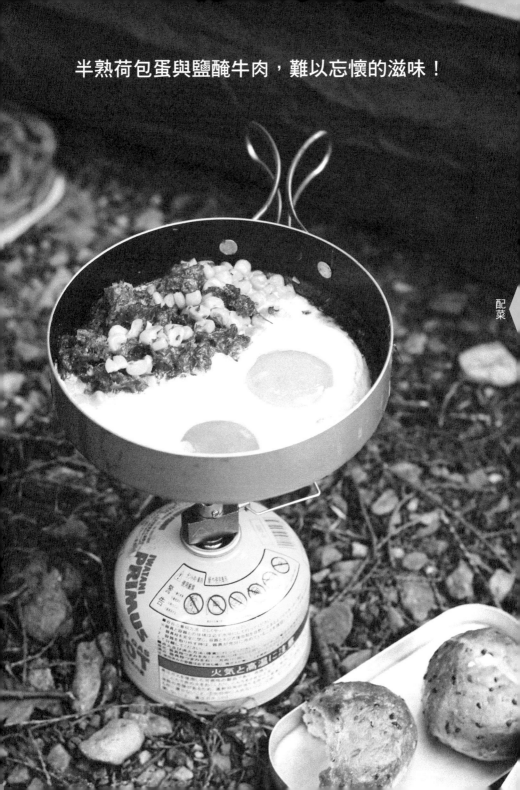

半熟荷包蛋與鹽醃牛肉，難以忘懷的滋味！

配菜

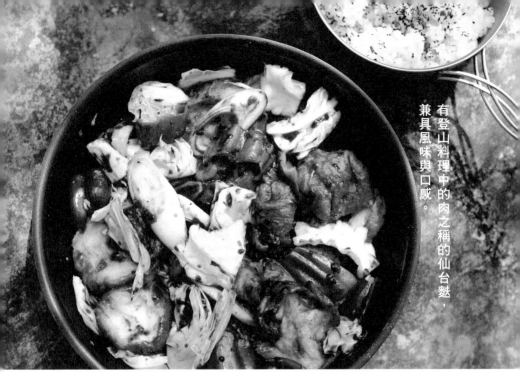

有登山料理中的肉之稱的仙台麩，兼具風味與口感。

# 仙台麩回鍋肉

夏山　　晚餐　　第3天～

● 材料（2人份）

回鍋肉調味粉……1包
仙台麩（油炸麵麩）……2根
高麗菜……1/8個
青椒……2個
日本大蔥……適量
水……適量

● 做法（烹調時間：3分鐘）

1 將仙台麩、高麗菜、青椒和大蔥切成易入口的大小。

2 仙台麩放入水中泡軟。

3 平底鍋加熱，倒入少量的水，放入高麗菜、青椒和大蔥炒一下。

4 加入仙台麩、回鍋肉調味粉混合拌炒即可享用。

**烹調小建議**

在日本素食料理中，多以麩取代肉類。尤其是兼具咀嚼感與份量的仙台麩，它是一種油炸麵麩，外型類似油條，烹調過程中能吸收高湯，美味不輸肉類。可先放入水中泡軟，再以真空包裝的回鍋肉調味粉調味，絕對不失敗。

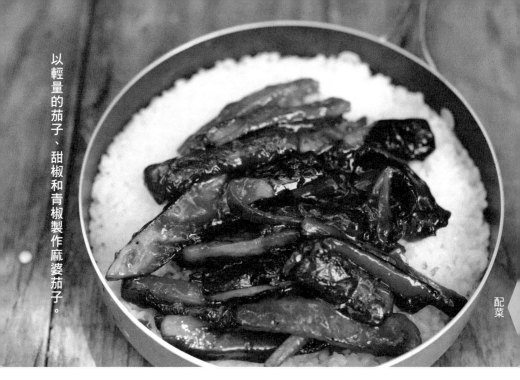

配菜

# 麻婆茄子

夏山　　晚餐　　第3天～

● 材料（2 人份）

麻婆茄子調味粉……1 包
茄子……1 根
甜椒……1 個
青椒……1 個
油……適量

● 做法（烹調時間：5 分鐘）

1 將茄子、甜椒和青椒切成易入口的大小。

2 將油倒入平底鍋中，放入茄子、甜椒和青椒炒一下。

3 加入麻婆茄子調味粉混合拌炒即可享用。

**烹調小建議**　嘗試用茄子、甜椒和青椒等輕輕炒不會爛掉的食材，烹調超受歡迎的麻婆茄子吧！過程中可以把茄子切小塊，有助於茄子快點熟。先迅速炒茄子，再放入甜椒和青椒炒。

45

# 炒綠咖哩

● 材料（2 人份）
泰式咖哩雞肉罐頭……1 罐
茄子……1/2 根
甜椒……1 個
洋蔥……1/4 個

夏山　　晚餐　　第3天～

● 做法（烹調時間：5 分鐘）

1　先將茄子、甜椒和洋蔥切成易入口的大小，然後放入平底鍋中炒一下。炒的同時，只要倒入一些泰式咖哩雞肉罐頭，就可以不用額外加入油。

2　加進全部泰式咖哩雞肉罐頭，炒至所有食材都熟了即可享用。

**烹調小建議**

這款因美味度破表而廣受喜愛的 INABA 泰式咖哩雞肉罐頭（日本販售），單純當作咖哩料理就很好吃，但若加入蔬菜熱炒，便是極推薦的下酒小菜。當然，搭配白飯一定適合囉！

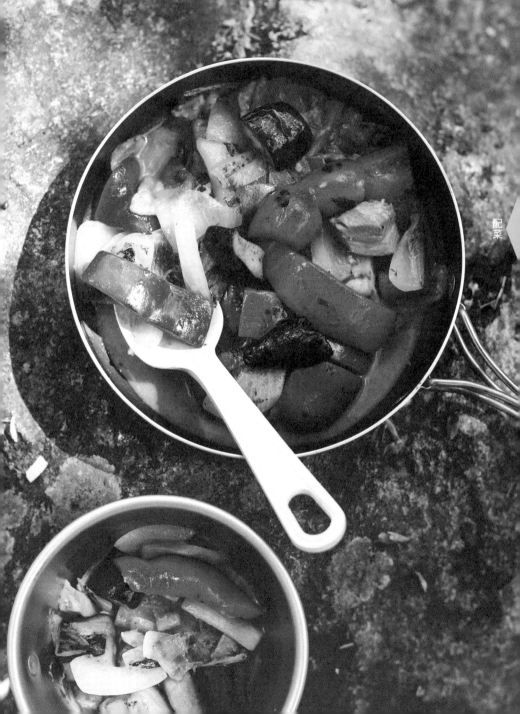

清爽的辣味，即使不停擦汗也想吃呀！

配菜

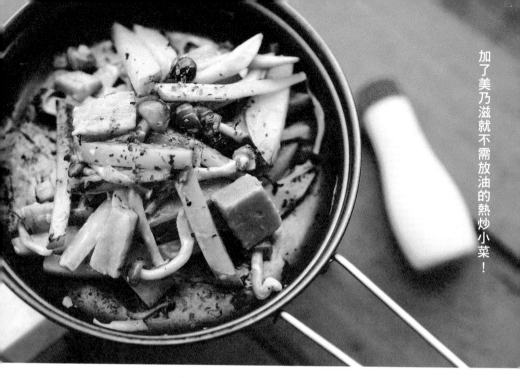

加了美乃滋就不需放油的熱炒小菜！

# 培根蔬菜炒美乃滋

夏山　　晚餐　　第1～2天

● **材料（2人份）**

培根肉……適量
馬鈴薯……適量
鴻喜菇……適量
日本美乃滋（鹹味）……適量
乾燥香草（隨喜好添加）……適量
鹽和胡椒（隨喜好添加）……適量

● **做法（烹調時間：5分鐘）**

1　先將馬鈴薯切細長條，可加速炒熟。培根肉、鴻喜菇切成易入口的大小。

2　以少量美乃滋代替油，加入平底鍋中，放入馬鈴薯、鴻喜菇和培根肉炒至熟。

3　依個人喜好可加入乾燥香草、鹽和胡椒調味即可享用。

**烹調小建議**　美乃滋兼具油和調味料的功效，可以準備迷你包或是分裝成小袋使用，相當方便。為了避免燒焦，建議馬鈴薯這類不易熟的食材下鍋前，先切薄或小塊為佳。

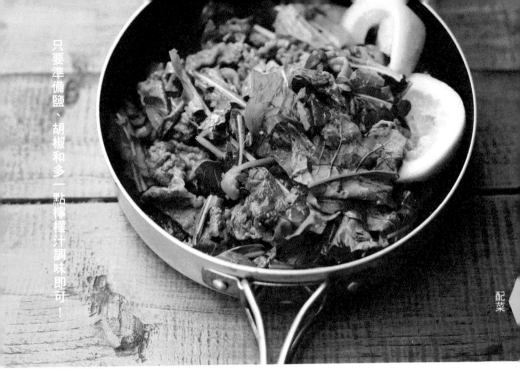

配菜

# 檸檬汁拌牛肉

夏山　　晚餐　　第1～2天

● **材料（2 人份）**

薄片牛肉……100 克

油……適量

鹽和胡椒……適量

檸檬……1 個

水芹菜、香菜等具有香氣的

葉菜類……適量

● **做法（烹調時間：5 分鐘）**

1　將油倒入平底鍋中，放入牛肉炒一下，撒入鹽、胡椒。

2　將葉菜和牛肉迅速拌一下，擠入大量檸檬汁即可享用。

**烹調小建議**　雞肉、豬肉和牛肉中，含水量最少、烹調時最不易破掉的就是牛肉了。只要確保在冷凍狀態下保存，即使夏天也能安心食用。撒入鹽、胡椒後迅速炒一下，再擠入檸檬汁，就成了最佳的啤酒下酒菜。

49

# 炒醋味雞肉

● 材料（2 人份）
雞腿肉……100 克
高麗菜……1/8 個
洋蔥……1/4 個
小蕃茄……6 個
高湯粉……1 大匙
醋（粉狀）……1 大匙
油……適量

夏山　　晚餐　第1～2天

● 做法（烹調時間：10 分鐘）

1　將雞腿肉剁成塊狀。高麗菜、洋蔥切成薄片。小蕃茄切對半。

2　將油倒入平底鍋中，依序放入洋蔥、高麗菜、雞腿肉和小蕃茄炒一下。

3　加入高湯粉、醋，迅速拌炒至入味即可享用。

**烹調小建議**　身體疲倦時，試試看醋料理。醋粉在製作醋料理、炒菜時加入，往往可以發揮最大功效。其柔和的酸味，與米飯也合適。此外，醋和醬油搭配性強，也可以活用在其他料理。

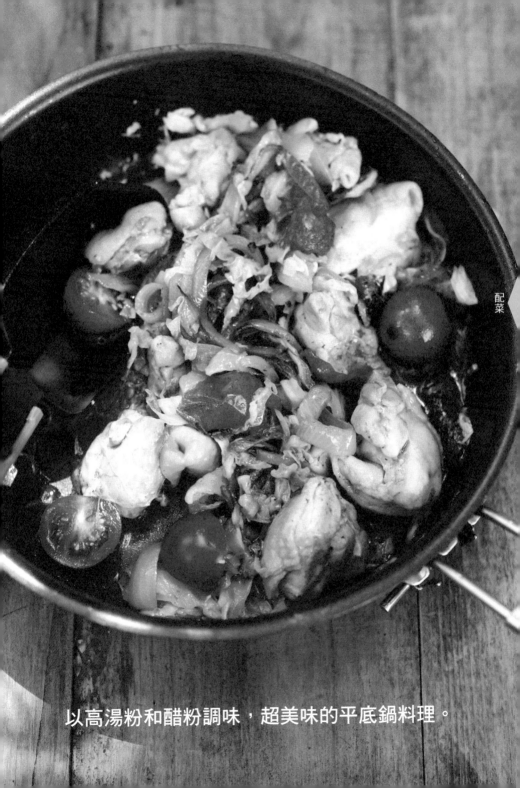

配菜

以高湯粉和醋粉調味，超美味的平底鍋料理。

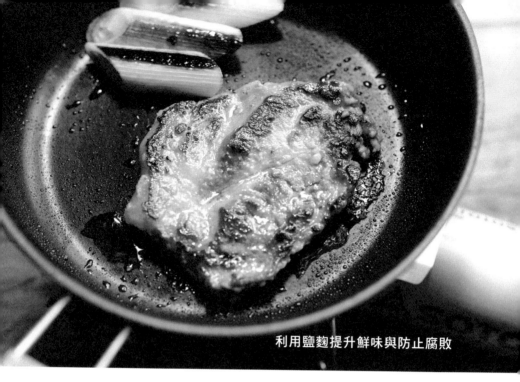

利用鹽麴提升鮮味與防止腐敗

# 鹽麴漬豬肉

夏山　　晚餐　　第1～2天

● 材料（2人份）

豬里肌肉……1 片
鹽麴……1 大匙
油……適量
日本大蔥等喜歡的蔬菜……適量

● 做法（烹調時間：5 分鐘）

1　在家事先做好：在豬里肌肉上撒滿鹽麴，抹一抹，以保鮮膜包好。

2　在山上烹調：將油倒入平底鍋中，放入豬里肌肉煎，煎至稍微焦黃色比較可口。搭配食用的大蔥等蔬菜也一併放入煎熱即可。

烹調小建議

鹽麴是將米、麴菌和鹽經發酵製作而成的調味料。用在醃肉時，能使肉質柔軟且鮮美，可以且減少鹽的用量。鹽麴容易燒焦，必須先刮掉，再把肉放入平底鍋中煎。不過，燒焦的部位很好吃，建議鍋中不要鋪放鋁箔紙，直接煎，方便控制肉焦黃的程度。

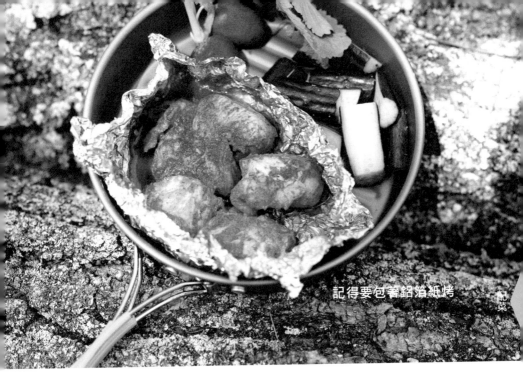

記得要包著鋁箔紙烤

配菜

# 坦都里雞肉

夏山　　晚餐　　第1～2天

● 材料（2人份）

雞腿肉……100 克
優格……100 克
坦都里雞香料……4 ～ 5 大匙
水……適量

● 做法（烹調時間：5 分鐘）

1 **在家事先做好：**將切成塊狀的雞腿肉放入密封夾鏈袋中，加入優格、坦都里雞香料仔細搓揉一下。

2 **在山上烹調：**為了避免雞腿肉燒焦，將雞腿肉連醃漬醬汁一起用鋁箔紙包起來，放入加了些許水的平底鍋中烤熟。優格則可以搭配烤小黃瓜、大頭菜，也可以當成沙拉食用。

**烹調小建議**

將無糖優格加入市售坦都里雞香料中混合，便是經典風味。而優格中含有大量水分，所以建議以鋁箔紙包覆再烤比較方便。此外，當成蔬菜沾醬食用也OK。

53

# 不需用火的
# 塑膠袋下酒菜

　　利用平底鍋就能烹調各式料理非常方便，不過在平底鍋烹調的這一段時間，使用一個塑膠袋，便能完成多種「涼拌小菜」喔！只要將自己喜愛的蔬菜切細，連同調味拌料一起放入塑膠袋中搓揉即可。僅需大約1分鐘的時間，無比簡單。在平底鍋料理完成前，便能先一步大快朵頤涼拌小菜囉！

密封夾鏈袋除了是食物保存袋，
同時也是烹調器具、
容器，還可當作垃圾袋用，
是登山時不可缺的小幫手。

## 蔬菜的切法

胡蘿蔔切細條

高麗菜以手撕片

小黃瓜稍微拍鬆

白蘿蔔切成適當的大小

# 9大基本款調味料

## 1

### 鹽昆布

是一種結合了昆布的鮮甜、鹽和胡椒的鹹味、砂糖的甘甜的萬能調味拌料。也很適合用在義大利麵和烏龍麵的調味。

## 2

### 紫蘇拌飯料（加入梅肉）

酥脆梅肉與紫蘇的酸味，即使登山時也難以抵擋其風味。梅肉具有緩解疲勞的功效，可多食用。搭配米飯也很美味。

## 3

### 青海苔粉

是將海藻乾燥，切成細薄再曬乾的產品，具有淡淡的海洋風味。把蔬菜以鹽搓揉後加入青海苔粉，可提升獨特口味。

＋ 高麗菜

＋ 白蘿蔔

＋ 胡蘿蔔

＋ 白蘿蔔

＋ 小黃瓜

＋ 白蘿蔔

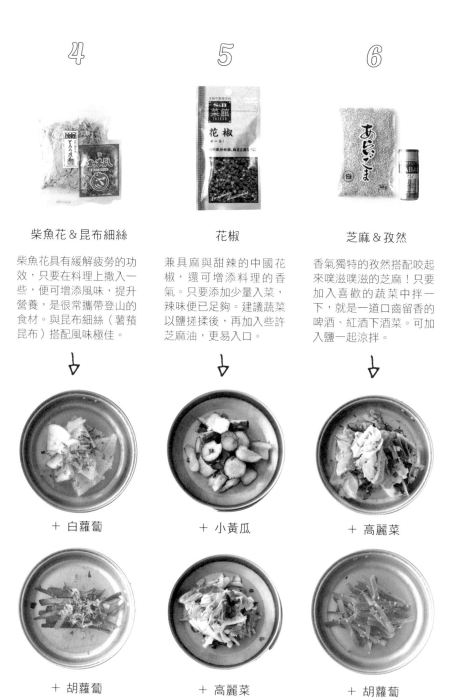

## 4

柴魚花＆昆布細絲

柴魚花具有緩解疲勞的功效，只要在料理上撒入一些，便可增添風味，提升營養，是很常攜帶登山的食材。與昆布細絲（薯蕷昆布）搭配風味極佳。

＋ 白蘿蔔

＋ 胡蘿蔔

## 5

花椒

兼具麻與甜辣的中國花椒，還可增添料理的香氣。只要添加少量入菜，辣味便已足夠。建議蔬菜以鹽搓揉後，再加入些許芝麻油，更易入口。

＋ 小黃瓜

＋ 高麗菜

## 6

芝麻＆孜然

香氣獨特的孜然搭配咬起來噗滋噗滋的芝麻！只要加入喜歡的蔬菜中拌一下，就是一道口齒留香的啤酒、紅酒下酒菜。可加入鹽一起涼拌。

＋ 高麗菜

＋ 胡蘿蔔

### 7

#### 蝦米＆酥脆炸大蒜粉

將本身的鮮味慢慢滲入其他食材，是蝦米最大的特色。把蔬菜和蝦米一起揉搓，置放一段時間，蔬菜中便能增添不少蝦米的風味。可與酥脆炸大蒜粉一起使用。

＋ 高麗菜

＋ 小黃瓜

### 8

#### 蕃茄乾＆起司粉

蕃茄乾是兼具酸甜口味與調味料功用的好食材。蕃茄乾與起司粉是最佳拍檔，可做出義大利風味的豪華涼拌菜。建議加入少許鹽調味。

＋ 胡蘿蔔

＋ 高麗菜

### 9

#### 花生醬＆芥末

花生醬涼拌菜香氣與風味濃郁。由於口味香濃，建議加入些許芥末，讓料理更清爽可口。挑選蔬菜製作時，以胡蘿蔔最適合。

＋ 胡蘿蔔

＋ 水煮豆子

| 麵 & 義大利麵 | 　　如果想在登山行程第 1 天享用麵類料理，建議試試蒸麵和冷凍麵。可以選用快煮型義大利麵，或是將義大利麵事先浸泡於水中，即可縮短烹煮時間。盡量減少用水，可避免剩下煮麵湯汁。 |
| --- | --- |

# 雞肉檸檬鹽味拉麵

● 材料（2 人份）

鹽味拉麵……2 包
檸檬汁……適量
沙拉用雞肉（已調味）……2 包
西洋芹……1/2 根
香菜……適量
水……適量

夏山　　早餐　　第 1～2 天

● 做法（烹調時間：10 分鐘）

1　將水倒入平底鍋中煮沸。

2　雞肉切成易入口的大小，西洋芹切細絲，香菜以手撕成適當的大小。

3　煮好鹽味拉麵，排放上雞肉、西洋芹和香菜，滴入適量檸檬汁即可享用。

**烹調小建議**　將常吃的料理做些改變，變身民族風味美食。在拉麵上擺放雞肉，份量加多，更有飽足感。檸檬汁與鹽味的搭配十分合適。此外，可以蔥白切細絲取代西洋芹和香菜。

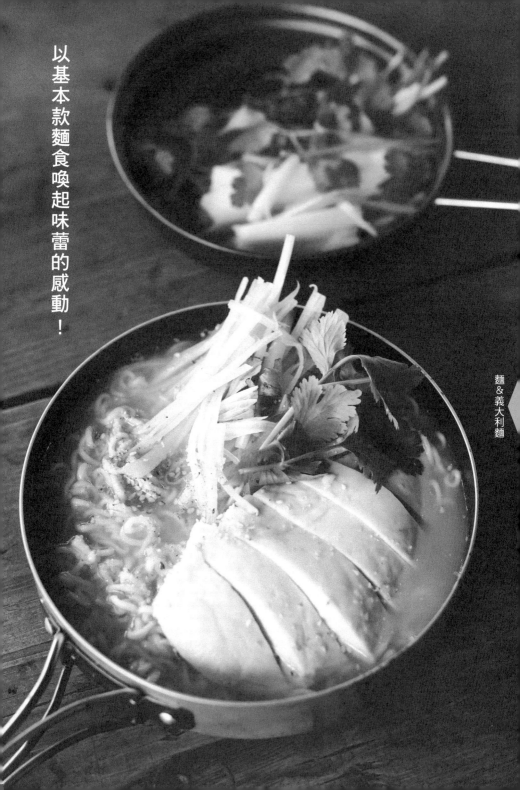

以基本款麵食喚起味蕾的感動！

麵&義大利麵

# 日式拿坡里義大利麵

● 材料（2 人份）
義大利麵……200 克
義式臘腸（salami）……10 片
洋蔥……1/2 個
青椒……1 個
蕃茄醬……適量
水……700 毫升

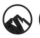夏山 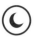晚餐 第3天～

● 做法（烹調時間：5 分鐘）

1　將義式臘腸和切成薄片的洋蔥放入平底鍋中輕輕炒一下，倒入水。

2　煮至沸騰後，放入義大利麵，蓋上鍋蓋煮。

3　煮至水分收乾後，放入切圈片的青椒和蕃茄醬，炒至熟即可享用。

烹調小建議　義大利麵事先浸泡於水中，即可縮短烹煮時間（參照 p.18）。另外，可以用蕃茄汁取代水，醬汁會更濃郁。為了使食材易煮熟，全部先切薄再放入平底鍋中炒即可。

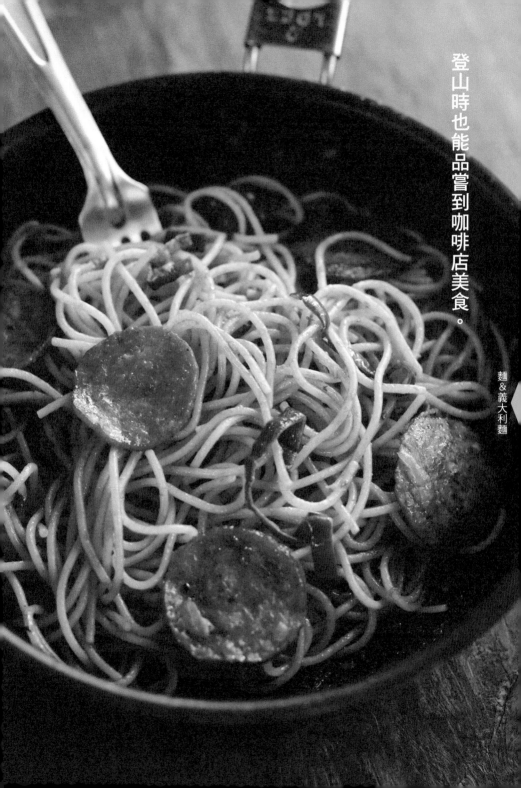

麵＆義大利麵

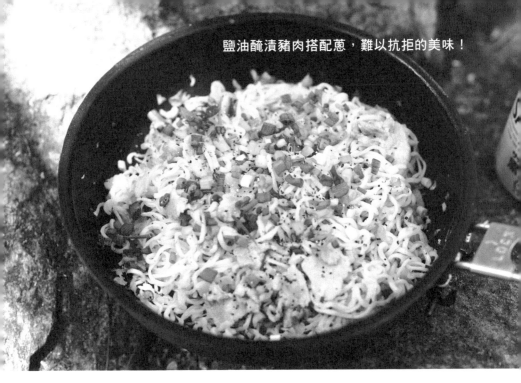

鹽油醃漬豬肉搭配蔥，難以抗拒的美味！

# 鹽漬豬肉雙蔥炒麵

夏山　　晚餐　　第1～2天

● **材料（2 人份）**

豬五花肉⋯⋯200 克
日本大蔥⋯⋯1 根
芝麻油⋯⋯2 小匙
鹽和胡椒⋯⋯適量
炒麵（即食麵）⋯⋯2 包
蔥⋯⋯適量
水⋯⋯適量

● **做法（烹調時間：10 分鐘）**

1 **在家事先做好**：將豬五花肉、切成細
　絲的大蔥、芝麻油、鹽和胡椒放入密
　封夾鏈袋中揉搓，放入冰箱冷凍。

2 **在山上烹調**：將做法 **1** 放入平底鍋中，
　煮熟後盛入盤中。

3 取出炒麵，參照包裝袋上的說明炒好。

4 加入做法 **2**，撒入蔥花、鹽和胡椒即
　可享用。

**烹調小建議**

經過鹽和油醃漬的豬肉可以保存更久，也省下不少
處理的時間。豬肉富含能將醣類轉換成能量的維生
素 $B_1$，蔥則含有大量可輔助維生素 $B_1$ 的鉀，是登山
時的最強組合。

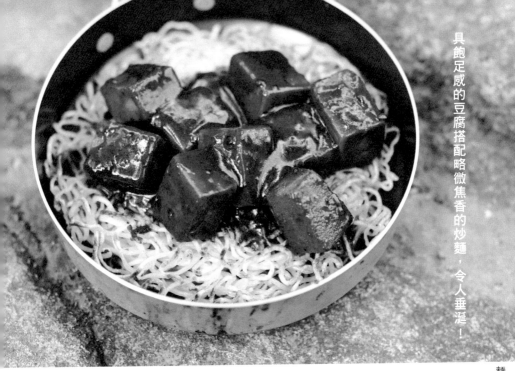

具飽足感的豆腐搭配略微焦香的炒麵，令人垂涎！

# 滷汁炒麵

夏山　　晚餐　　第1～2天

### ● 材料（2人份）

炒麵（熟麵條）……2 包
麻婆豆腐調味粉……1 包
高野豆腐＊（切小塊）……18 個
水……適量

＊高野豆腐質感類似凍豆腐，
　是日本和歌山縣的名產，屬
　於輕量食材。

### ● 做法（烹調時間：5 分鐘）

1 將炒麵麵條揉散，放入平底鍋中
　煎，煎好一面再翻到另一面，直
　到兩面都煎好，盛入盤中。

2 高野豆腐放入水中泡至膨脹。

3 將麻婆豆腐調味粉、高野豆腐放
　入平底鍋中加熱，淋在炒麵上即
　可享用。

烹調小建議　把炒麵炒到略微焦黃，品嘗別有風味的口感吧！使
用熟麵條就可以輕鬆煎至微焦。此外，將麻婆豆腐
調味粉加入豆腐中，再稍微加熱即可，是不是很簡
單呢？

63

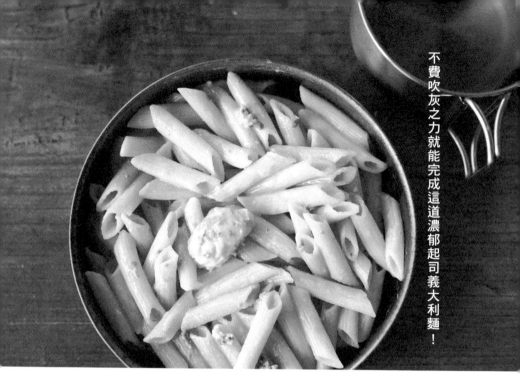

# 藍紋起司義大利麵

夏山　　晚餐　　第1～2天

● **材料（2人份）**

短義大利麵……200 克
藍紋起司（blue cheese）……適量
水……適量

● **做法（烹調時間：5 分鐘）**

1 將少許水倒入平底鍋中，放入
短義大利麵煮熟。

2 煮至水分收乾後，加入藍紋起
司混拌均勻
即可享用。

**烹調小建議**　市售短義大利麵有很多可以選擇，像筆管麵、蝴蝶
麵、水管麵等，可依各人喜好選用。此外，把 1 人
份的起司用保鮮膜包好，再放入密封夾鏈袋中攜帶
出門，更方便使用。使用時，將包裝（例如保鮮膜）
的一端切掉，將起司推擠入鍋中，可以避免手弄髒。
此外，若不在意登山時攜帶較重的食物，也很推薦
改用義大利麵疙瘩（gnocchi）喔！

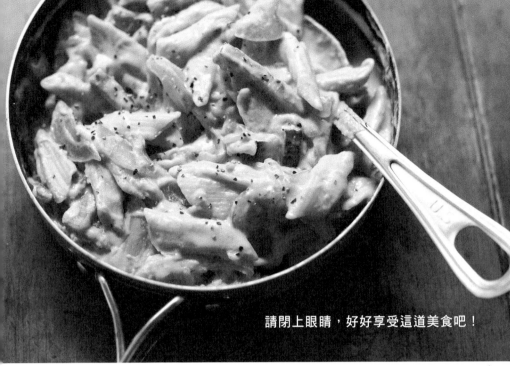

請閉上眼睛，好好享受這道美食吧！

# 簡易風焗烤

冬山　　晚餐　第1～2天

● **材料（2 人份）**
快煮型筆管麵……200 克
厚切培根……4 公分
洋蔥……1/2 個
豆漿……400 毫升
融化起司……4 片
鹽和胡椒……少許

● 做法（烹調時間：10 分鐘）

1　培根切成適當的大小，洋蔥切成薄片。

2　將培根、洋蔥放入平底鍋中炒至上色，加入豆漿和筆管麵。

3　筆管麵煮熟之後，加入起司混拌均勻，撒入鹽和胡椒調味即可享用。

**烹調小建議**　使用快煮型筆管麵只要煮約 3 分鐘即可。因為加入了起司和豆漿，即使沒有麵粉，也能產生黏稠白醬的風味。此外，這裡是用豆漿煮筆管麵，加熱時小心不要燒焦了。

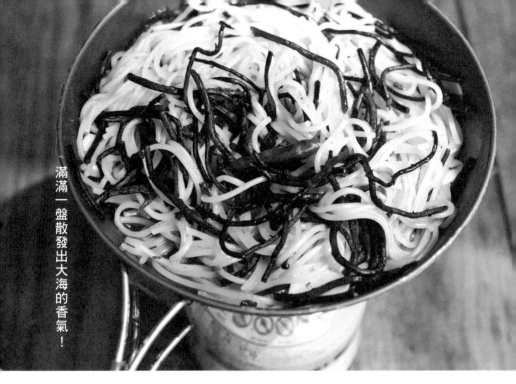

滿滿一盤散發出大海的香氣！

# 海濱義大利麵

夏山　　晚餐　　第3天〜

● **材料（2人份）**

義大利麵……200 克
鹿尾菜……1 撮
炸蒜片……2 小匙
辣椒……2 根
水……600 毫升
橄欖油……適量
魚露……適量
鹽和胡椒……適量

● **做法（烹調時間：5 分鐘）**

**1** **在家事先做好：**將義大利麵、鹿尾菜、炸蒜片、去掉籽的辣椒和水放入密封夾鏈袋中。

**2** **在山上烹調：**將做法**1**倒入平底鍋中炒一下。

**3** 炒至湯汁收乾，接著加入橄欖油、魚露、鹽和胡椒調味即可享用。

**烹調小建議**　鹿尾菜又叫羊栖菜，屬於海藻類，如果買到的是乾貨食材，烹調前需先以水泡軟。將乾燥類食材和義大利麵一起放入袋中泡軟，可省下不少處理時間，烹調時更輕鬆。不過，因為食材中加入了大蒜，一旦汁液漏出就慘了，所以記得夾鏈要壓緊，如果還不放心，建議再加套一個袋子。

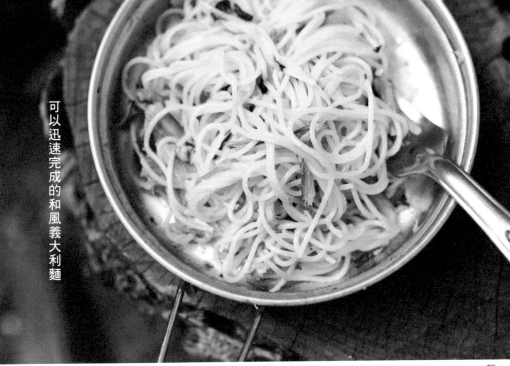

可以迅速完成的和風義大利麵

# 鮪魚蔬菜義大利麵

夏山　　晚餐　　第3天～

● **材料（2 人份）**
沙拉用義大利麵……200 克
鮪魚肉……1 包
乾燥蔬菜……1 把
醬油……適量
水……300 毫升

● **做法（烹調時間：5 分鐘）**

1 將鮪魚肉、乾燥蔬菜和水倒入平底鍋中煮至沸騰。

2 加入義大利麵，煮至水分收乾後，加入醬油調味即可享用。

**烹調小建議**　這是使用最短時間就能煮熟的沙拉用義大利麵，輕鬆完成的超快速義麵料理。乾燥蔬菜可選用菠菜、白蘿蔔葉或小松菜。另外，鮪魚肉應避免使用罐裝，建議以袋裝和真空密封包裝較易攜帶的為佳，而且產生的垃圾也比較少。

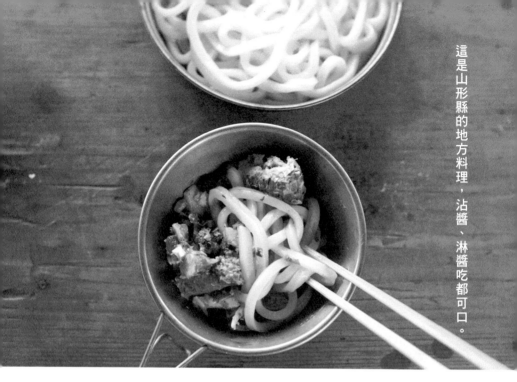

這是山形縣的地方料理，沾醬、淋醬吃都可口。

# 手拉烏龍麵

夏山　　晚餐　　第3天～

● 材料（2 人份）
烏龍麵（冷凍麵）……2 球
水……適量
水煮青花魚……1 罐
乾燥納豆……1 包
乾燥蔥……適量
醬油……適量

● 做法（烹調時間：5 分鐘）

1　將水煮青花魚、乾燥納豆、乾燥
　　蔥和醬油攪拌混合，即成沾醬。

2　將少量水倒入平底鍋中，加入烏
　　龍麵溫熱，即可以烏龍麵條搭配
　　沾醬食用。

**烹調小建議**　　這道手拉烏龍麵是從日本山形縣內陸的寒冷地區傳
來的，料理營養均衡，並使用保存期限較長的食材
製作，很適合登山食用。水煮青花魚和納豆是絕配，
再加入些許檸檬汁、柑橘汁，好吃得讓人停不下筷
子。

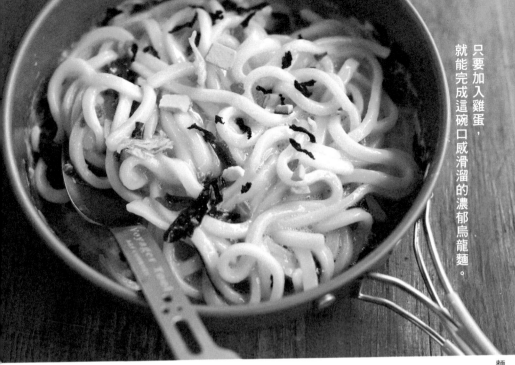

# 半熟蛋烏龍麵

夏山　　早餐　　第1～2天

● **材料（2人份）**
雞蛋……2個（4個更好）
烏龍麵（冷凍麵）……2球
味噌湯的乾燥湯料包……適量
昆布茶……適量
水……適量

● **做法（烹調時間：7分鐘）**

1 將烏龍麵、乾燥湯料包、昆布茶和水倒入平底鍋中，開火加熱。

2 等烏龍麵溫熱之後，把雞蛋打入中間攪散，煮成半熟的蛋即可享用。

**烹調小建議**　這道料理美味的重點在於蛋煮成半熟狀態。一邊加熱一邊打入雞蛋，煮成半熟狀態立即熄火。1球烏龍麵若搭配2個雞蛋煮的話，湯汁會更濃郁。此外，也可以用鹽昆布取代昆布茶。

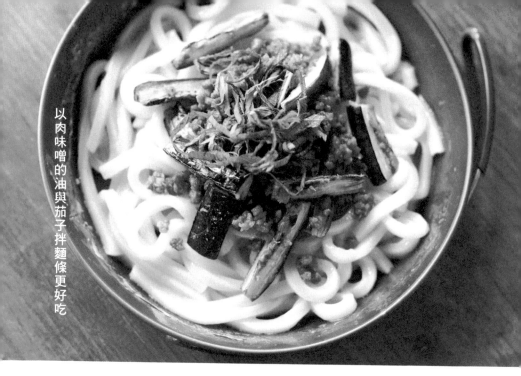

# 肉味噌茄子烏龍麵

 夏山　 晚餐　 第1～2天

● **材料（2 人份）**
烏龍麵（冷凍麵）……2 球
絞肉……150 克
薑……1 段
味噌……1 大匙
味醂……1 大匙
茄子……1 根
青紫蘇……4 片
水……適量

● 做法（烹調時間：10 分鐘）

1　**在家事先做好：** 絞肉放入鍋中炒，等熟了之後，放入切成細絲的薑、味噌和味醂，煮至水分收乾。熄火，放至冷卻，再以保鮮膜包好，放入冷凍。

2　**在山上烹調：** 茄子縱切成 3 公分長，放入平底鍋中烤，等茄子熟了，加入做法 1 拌炒，盛入盤中。

3　將少量水倒入平底鍋中，加入烏龍麵溫熱，淋上做法 2 和切成細絲的青紫蘇即可享用。

**烹調小建議**　這是把可提高保存期的肉味噌，搭配易保存的茄子烹調而成的料理。有了肉味噌，就不必再帶其他調味料，而且肉的脂肪與茄子也很合。此外，青紫蘇具有溫和的清香，可提味。

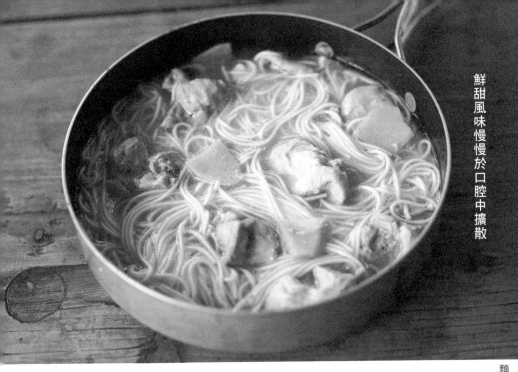

鮮甜風味慢慢於口腔中擴散

# 雞湯汁煮麵

四季　　早餐　　第1～2天

● **材料（2 人份）**
素麵……2 束
雞腿肉……200 克
薑……1 段
酒……1 大匙
醬油……適量
鹽……適量
水……500 毫升

● **做法（烹調時間：15 分鐘）**

1　**在家事先做好：**將雞腿肉切成一口的大小，薑切成薄片。將雞腿肉、薑片和酒放入密封夾鏈袋中，放入冷凍。

2　**在山上烹調：**將做法1和水倒入平底鍋中，開始加熱。

3　等雞腿肉煮熟之後，加入素麵。

4　加入醬油和鹽調味即可享用。

**烹調小建議**　把雞肉放入水中煮，會慢慢釋出鮮甜味，就不需用高湯了！缺乏食慾的早晨，煮麵很開胃，適合當作早餐。將雞肉以冷凍方式攜帶，可以在第二天早晨食用。

71

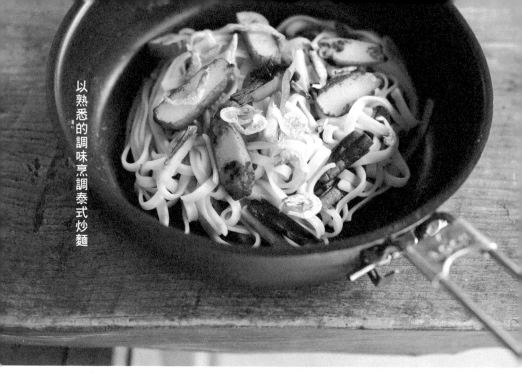

以熟悉的調味烹調泰式炒麵

# 和風炒河粉

夏山　晚餐　第1～2天

● **材料（2 人份）**

泰式細河粉……2 束
韭菜……1 束
炸地瓜……4 片
櫻花蝦……適量
醬油……適量
水……適量

● **做法（烹調時間：15 分鐘）**

1　將細河粉放入水中泡軟。

2　韭菜和炸地瓜切成大約 3 公分長。

3　將做法 2 放入平底鍋中輕輕炒一下，再加入細河粉拌炒。

4　加入醬油調味，撒上櫻花蝦即可享用。

**烹調小建議**

細河粉即使沒有對折，也能順利放入平底鍋中，而且只要放入水中泡軟立即可用，是很方便的食材。韭菜和炸地瓜保存期限並不長，建議在登山的第 1 天晚餐趕緊食用。

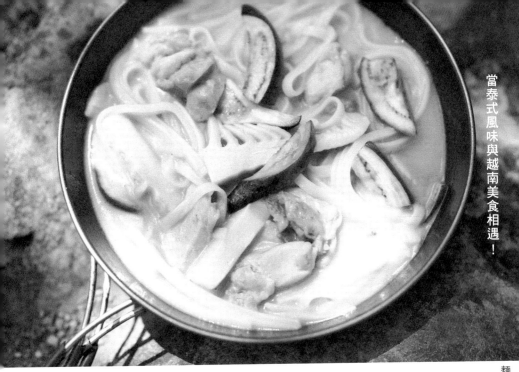

# 綠咖哩越南河粉

夏山　　晚餐　　第1～2天

● 材料（2 人份）

越南河粉……2 束
茄子……1 根
水煮竹筍……適量
雞肉……100 克
綠咖哩塊……2 盤份量
脫脂奶粉……4 大匙
水……600 毫升

● 做法（烹調時間：15 分鐘）

1　將越南河粉放入適量水中泡軟。

2　雞肉切成一口的大小，茄子和竹筍切成薄片。

3　將脫脂奶粉倒入 100 毫升的水中拌勻。

4　將雞肉、茄子放入平底鍋中炒，等熟了之後，加入竹筍、河粉、500 毫升的水和做法 3 煮。

5　等河粉煮至喜歡的軟度，倒入綠咖哩調味粉稍微煮滾即可享用。

**烹調小建議**　這道料理結合了泰式咖哩與越南河粉。這次是使用超商販售的固體綠咖哩塊。由於牛奶左右這道料理的風味，建議選用脫脂奶粉或是盒裝的常溫保久乳。

# 涼拌冬粉沙拉

● 材料（2 人份）

冬粉……80 克
蝦米……12 尾
西洋芹……1/2 根
紫洋蔥……1/2 個
小蕃茄……6 個
魚露……適量
檸檬汁……適量
水……200 毫升
朝天椒（隨喜好添加）……適量

夏山　　早餐　　第3天～

● 做法（烹調時間：8 分鐘）

1　將水、冬粉和蝦米放入平底鍋中，開始加熱。

2　西洋芹的葉子用手撕成一口的大小，莖切成細絲。紫洋蔥切薄片，小蕃茄每個都切對半。

3　做法1中的冬粉煮好後，水分收乾即可熄火，盛入深碗中。

4　將魚露、檸檬汁倒入杯中，依個人喜好加入朝天椒混拌一下，然後加入做法2拌勻。

5　將做法4倒入冬粉中拌一下即可享用。

**烹調小建議**　這道泰國冬粉沙拉兼具健康與美味。冬粉可選用分成一小團一小團的快煮型冬粉。此外，調製檸檬魚露醬汁時，加入些許朝天椒，口味更夠勁。

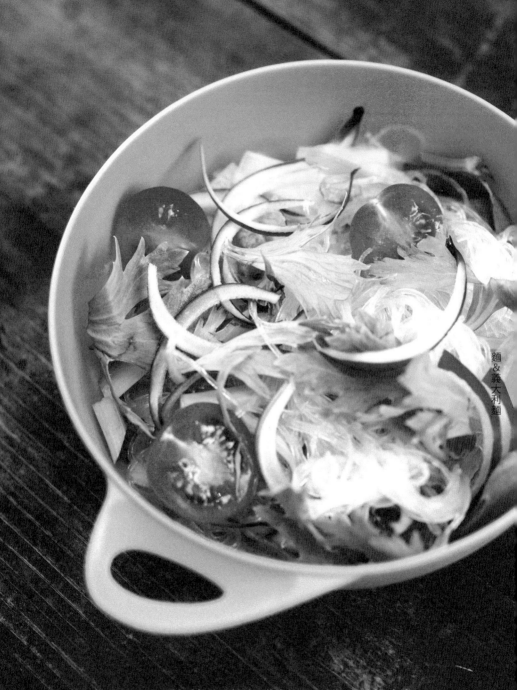

大量新鮮蔬菜與冬粉製作的健康美味麵

<table>
<tr><td>麵包＆粉類點心</td><td>　麵包種類豐富而且立即可食，很吸引人，如果再稍花些心思以平底鍋烹調，口味更佳。另外，只要選好食材，粉類點心何時都能做，多做一些當作行動糧，讓登山更有樂趣。</td></tr>
</table>

# 洋蔥焗烤湯

● 材料（2 人份）

法國麵包……4 片
培根肉……適量
洋蔥……1/2 個
高湯粉……1 包（4.5 克）

起司片……2 片
鹽和胡椒……少許
水……400 毫升

 冬山　 早餐　 第3天～

● 做法（烹調時間：8 分鐘）

1 將麵包放入平底鍋中烤至微焦。

2 烤麵包的同時，將洋蔥切薄片，培根肉切成適當的大小。

3 取出麵包，放入做法 2 炒一下。

4 倒入水煮至沸騰，加入高湯粉，再加入鹽和胡椒調味。

5 起司加熱融化，取麵包沾裹融化的起司，搭配其他材料即可享用。

烹調小建議

法國麵包建議烤至酥脆微焦。另外，如果想做成經典口味的話，可以準備奶油。炒洋蔥時加入奶油，慢慢炒至質感柔滑的乳化狀態。若想縮短烹調時間，可選用以真空乾燥處理的高湯粉。

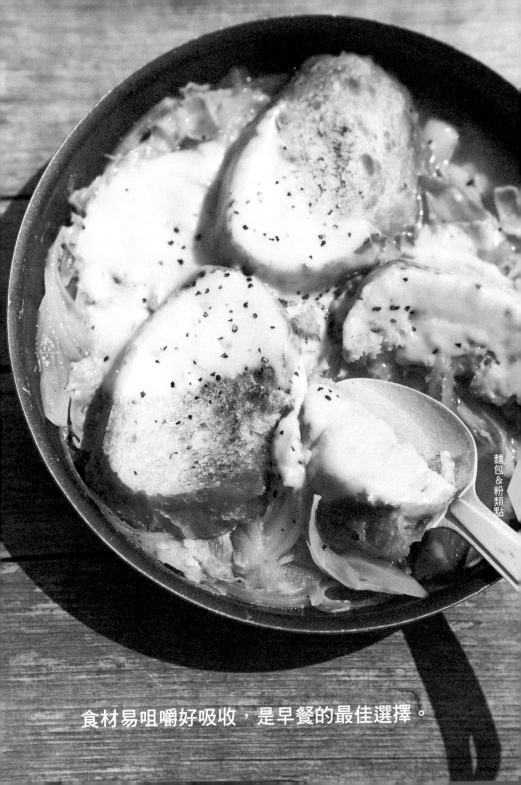

食材易咀嚼好吸收，是早餐的最佳選擇。

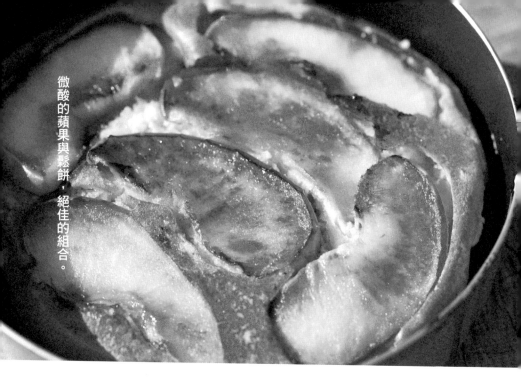

微酸的蘋果與鬆餅，絕佳的組合。

# 蘋果鬆餅

ALL
四季

早餐

3~
第3天～

● **材料（2 人份）**
鬆餅預拌粉……1 包
水……180 毫升
蘋果……1/2 個
油……適量

● **做法（烹調時間：5 分鐘）**

1. 把水倒入鬆餅預拌粉中，攪拌均勻成麵糊。

2. 將油倒入平底鍋中，放入切成月牙形的蘋果片，稍微烤一下，再從平底鍋邊緣慢慢倒入麵糊。

3. 烤至鬆餅表面發出噗滋噗滋的聲音，再將餅皮翻過面，繼續烤約 2 分鐘即可享用。

**烹調小建議**

鬆餅預拌粉不需加入牛奶，即可成功製作鬆餅，很適合登山時食用。配方中控制了糖量，與其當作登山主餐，不如說是點心吧！烹調時，如果覺得大片鬆餅翻面很困難，那做小一點即可。

烤成乾餅，不管是在第幾天都能食用。

# 大阪燒

(ALL)　四季
　　　　　　　(☾)　晚餐
　　　　　　　　　　　　(3~)　第3天～

● 材料（2人份）

大阪燒粉……100 克
乾燥蔬菜……適量
櫻花蝦……適量
起司鱈魚條……適量
醋花枝……適量
水……100 毫升

● 做法（烹調時間：5 分鐘）

1　將水倒入大阪燒粉中，攪拌均勻成麵糊。

2　平底鍋加熱，從平底鍋邊緣慢慢倒入麵糊，排放上乾燥蔬菜、櫻花蝦、起司鱈魚條和醋花枝。

3　先烤一面餅皮，再將餅皮翻過面，繼續烤至餅皮兩面都上色即可享用。

**烹調小建議**

因為都是輕量的乾燥食材，不僅好攜帶，且保存期限也比較長，不管是幾天的登山行程，都能製作大阪燒。做成厚片，口感較扎實，薄片的話則類似點心。此外，多做一點，可以當作行動糧食用。

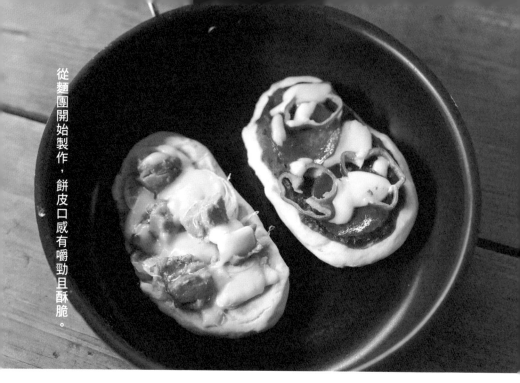

# 登山橢圓披薩

夏山　　晚餐　　第3天～

● **材料（2 人份）**

披薩麵團預拌粉……1 包
披薩醬……1 包
義式臘腸（salami）……6 片
融化起司……2 片
青椒……1 個
烤雞肉罐頭（醬燒口味）
……1 罐
日本大蔥……1/4 根
油……適量

**烹調小建議**

● **做法（烹調時間：18 分鐘）**

1. **在家事先做好：**參照披薩麵團預拌粉包裝上的說明，完成披薩麵團，再將麵團分成數小包，以保鮮膜包好。

2. **在山上烹調：**取出每個麵團，擀壓成長橢圓形，放入加了油的平底鍋中，稍微烤一下餅皮兩面。

3. 取一片餅皮，塗抹披薩醬，排放上臘腸、切成圈片的青椒；另一片餅皮則排放上雞肉、切碎的大蔥。

4. 在兩片餅皮上排放融化起司，蓋上鍋蓋，加熱至起司融化即可享用。

在家先製作好披薩麵團，在山上只要烤一下即可。比起市售的披薩餅皮，手作的口感較有嚼勁及酥脆，更能享受美味。此外，如果做成細長條披薩，比較費勁。這個披薩也很適合當作行動糧。

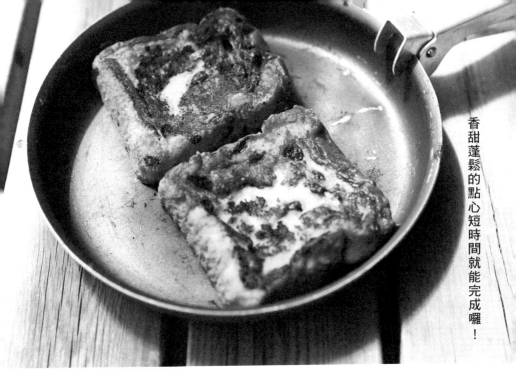

# 香草冰淇淋法式吐司

夏山　早餐　第1～2天

● 材料（2 人份）
葡萄乾吐司……2 片
附蓋子的真空包裝香草冰淇淋
……1 包

● 做法（烹調時間：5 分鐘）

1. 將吐司放在平底鍋中，淋上融化的香草冰淇淋，讓吐司均勻吸飽冰淇淋液。

2. 開火加熱，將吐司兩面烤至金黃上色即可享用。

**烹調小建議**　這道甜點只使用冰淇淋即可增加風味。此外，會依選用的麵包種類，吸收冰淇淋液的速度略有不同，建議一邊觀察一邊慢慢倒入冰淇淋液。另外，此處使用了含果乾的麵包，兼具口感、風味與營養喔！

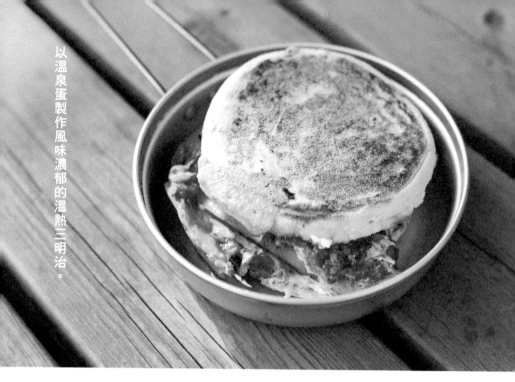

以溫泉蛋製作風味濃郁的溫熱三明治。

# 溫泉蛋馬芬

夏山　　早餐　第1〜2天

● **材料（2人份）**

裸麥馬芬……2個
融化起司……2片
小黃瓜……1/2根
鹽醃牛肉……1/2包
溫泉蛋……2個

● **做法（烹調時間：5分鐘）**

1 將馬芬橫剖，把下片馬芬放在平底鍋中，依序排放上融化起司、縱切成薄片的小黃瓜、鹽醃牛肉和溫泉蛋，再蓋上上片馬芬，包好。

2 以手或杯子一邊輕輕壓著馬芬，一邊加熱，兩面都要加熱。

3 可依各人喜好決定蛋黃加熱的硬度。立刻享用！

**烹調小建議**　使用溫泉蛋製作，不費吹灰之力便能完成口感軟滑的蛋三明治。建議選擇富含維生素 B₁ 的裸麥麵包，較能提高醣類轉換成能量的效率。

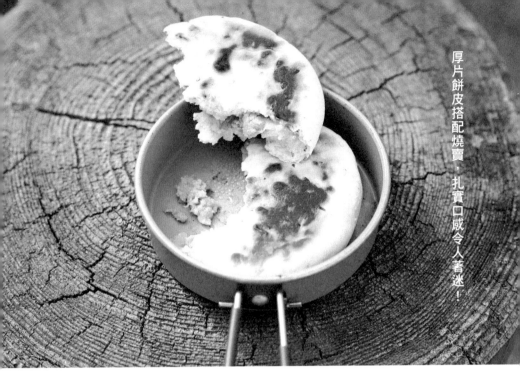

厚片餅皮搭配燒賣，扎實口感令人著迷！

# 燒賣印度烤餅

夏山　　晚餐　　第3天～

● **材料（2人份）**

印度烤餅預拌粉……1包
油……適量
真空包裝燒賣……4個
乾燥蔥……小包1包
芝麻……適量
水……適量

● **做法（烹調時間：10分鐘）**

1. **在家事先做好**：將印度烤餅預拌粉、油、水、乾燥蔥和芝麻放入密封夾鏈袋中，搓揉成餅皮麵團，再分成數小塊，放入冷凍。

2. **在山上烹調**：將燒賣放入餅皮麵團中包好，再將餅皮壓扁平。

3. 將包好的烤餅放入平底鍋中，兩面各煎約2分鐘即可享用。

麵包&粉類點心

**烹調小建議**

選購燒賣時，以能在常溫下長時間保存的包裝食品為佳，就不用擔心燒賣的保存期限了。當然，你也可以嘗試包入其他食材。

# 米飯的好搭檔
# 折疊手把杯湯

「今天好疲倦呀！」「米飯好像不太夠了⋯⋯」每當這些時候，如果能有一碗溫熱好湯，真令人感動啊！在用平底鍋烹調料理的這一段時間，你也可以製作湯料理。以下要介紹如何運用折疊手把杯，以5種基本醬料製作10種好湯。只要將200毫升的水、乾燥食材放入杯中加熱，煮至沸騰之後，加入調味料和喜歡的配料即可完成。乾燥食材能釋放出濃郁的風味，加入年糕和冬粉則可以更有飽足感。這種杯湯最大的優點，在於調味和配料可依個人喜好決定，所以不妨多加嘗試各種食材。

## 味噌

味噌
1大匙

柴魚花
2撮

**素味噌湯**

管狀薑泥
細蔥
醬油

**昆布細條味噌湯**

昆布細條
細蔥

## 梅肉

管狀梅肉泥
3～4公分

**梅肉昆布細條湯**

昆布細條
細蔥

**梅肉冬粉湯**

冬粉
柴魚花
細蔥

## 蕃茄

 +

蕃茄醬
1大匙多一點

起司粉
1大匙多一點

（兩種都是加熱前放入）

**高野豆腐高麗菜湯**

高野豆腐
乾燥高麗菜

**蝦北非小米湯**

北非小米（couscous）
櫻花蝦
芝麻

## 鮮奶油

 +

脫脂奶粉
1大匙
（加熱前放入）

高湯粉
1小匙

**蝦高麗菜湯**

高麗菜
櫻花蝦

**白色味噌湯**

乾燥胡蘿蔔
乾燥牛蒡
味噌
薄片年糕

## 中式

雞湯粉
1小匙

**中式冬粉湯**

冬粉
海帶芽
培根肉

**酸味香菇湯**

乾燥香菇
芝麻
醋粉

<table>
<tr><td>

# 燉菜＆咖哩

</td><td>

最基本款的登山料理。將食材切薄、切細後炒過，可縮短燉煮的時間。咖哩醬則使用較易溶解的咖哩粉為佳。

</td></tr>
</table>

# 普羅旺斯燉菜

● 材料（2 人份）

厚切培根……約 4 公分

櫛瓜……1 根

茄子……1 根

蕃茄醬汁……1 包

香草（例如巴西里等）……適量

鹽和胡椒……適量

油……適量

夏山　　晚餐　　第3天～

● 做法（烹調時間：18 分鐘）

**1** 將厚切培根、櫛瓜和茄子切成小塊。將油加入平底鍋中，依序放入培根、櫛瓜和茄子輕炒至熟。

**2** 在做法 1 中加入蕃茄醬汁、香草、鹽和胡椒，稍微煮一下即可享用。

**烹調小建議**

這道燉菜多使用保存期限長的食材製作。櫛瓜和茄子可以用報紙包裹攜帶，可防止碰傷，延長保存期限。此外，也可以用蕃茄糊或蕃茄罐頭（袋裝比較方便）。

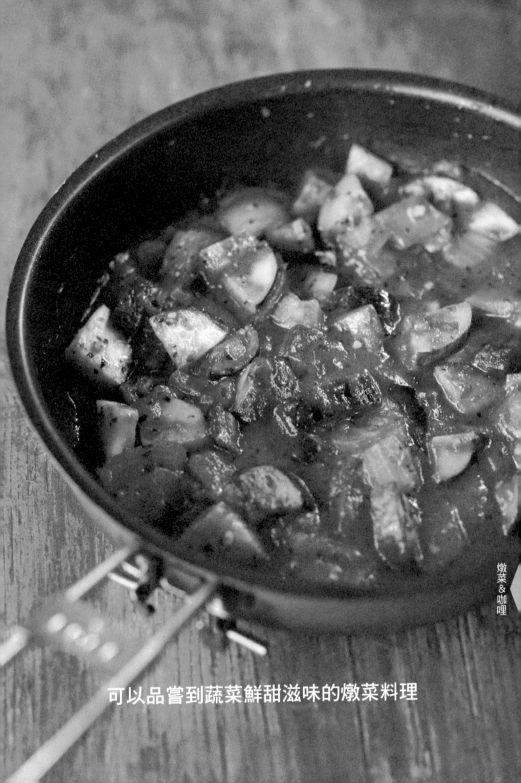

燉菜&咖哩

可以品嘗到蔬菜鮮甜滋味的燉菜料理

# 培根蔬菜片咖哩

● 材料（2 人份）
炸蔬菜片……1 包
厚切培根……4 公分
日本咖哩粉……3 盤料理份量
水……適量

夏山　晚餐　第3天～

● 做法（烹調時間：18 分鐘）

1　將炸蔬菜片以適量的水浸泡，使其回軟。

2　厚切培根切適當的大小，放入平底鍋中炒至顏色稍微焦黃。

3　將做法 1、水、咖哩粉倒入做法 2 中，煮至黏稠狀即可享用。

**烹調小建議**　炸蔬菜片泡水之後體積膨脹變大，可以享用大份量的咖哩美食。如果喜歡輕脆的口感，可將蔬菜片最後再放在咖哩醬表面搭配食用即可。培根肉則選用咀嚼感佳厚片肉為佳。

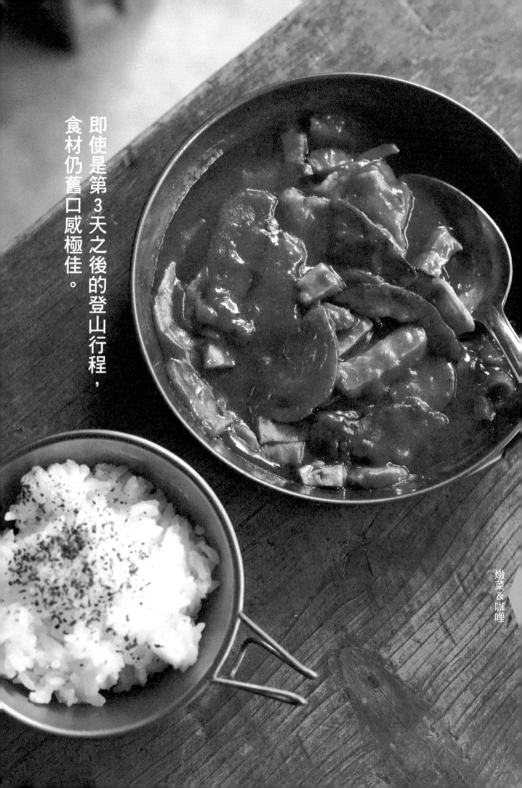

即使是第3天之後的登山行程，
食材仍舊口感極佳。

燉菜＆咖哩

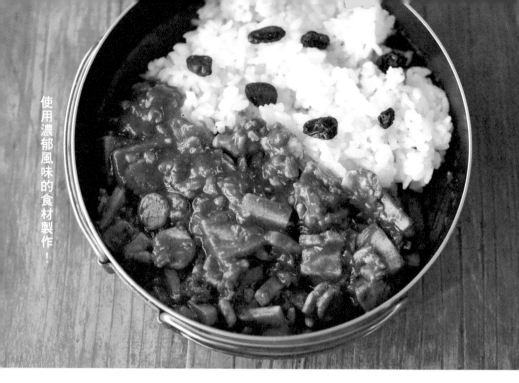

# 薑絲豆類乾咖哩

夏山　　晚餐　　第3天～

● **材料（2 人份）**

薑……1 段
打豆\*……1 撮
高野豆腐（切細絲）……1 撮
日本咖哩粉……適量
水……適量

● **做法（烹調時間：18 分鐘）**

1　薑切成細絲，把薑絲放入平底鍋中稍微炒一下，然後加入打豆、水煮至沸騰。

2　等打豆煮軟之後，加入高野豆腐。

3　倒入大概淹過食材的水量煮至沸騰，加入咖哩粉拌勻即可。

＊將黃豆、青豆等豆類以溫熱水浸泡，瀝乾後用木槌敲打扁，再使其乾燥。烹調時易煮熟，可延長保存期限。

**烹調小建議**　打豆和高野豆腐是富含蛋白質的乾燥食材。薑在這道料理中是主食材，所以份量須加多。此外，此處的高野豆腐切得比較細小，避免太早放入烹煮，以免煮溶化。打豆煮到生臭味消失即可。

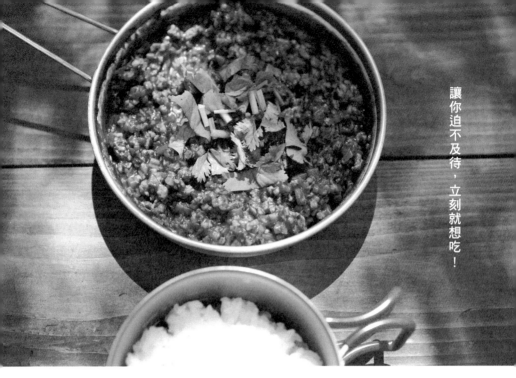

# 快手乾咖哩

夏山　晚餐　第1～2天

● **材料（2人份）**
絞肉……150 克
胡蘿蔔……大的 1 根
西洋芹……1/2 根
日本咖哩粉……適量
香菜……適量
水……適量

● **做法（烹調時間：5 分鐘）**

1　**在家事先做好：** 胡蘿蔔和西洋芹都切末，和絞肉一起放入鍋中炒熟，稍放冷，放入密封夾鏈袋中，放入冷凍。

2　**在山上烹調：** 將做法 1 倒入平底鍋中，倒入大概淹過食材的水量煮。

3　煮熱後，加入咖哩粉拌勻，撒入香菜即可享用。

燉菜&咖哩

**烹調小建議**　登山時只要拌炒即可搞定，非常方便！如果是悠閒的登山行程，做法 1 中「在家事先做好」的部分，也可以在山上完成，但重點是將食材切細以加速煮熟。咖哩建議選粉或顆粒較易溶解。

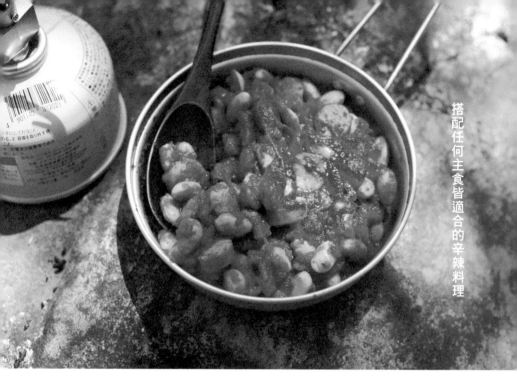

# 辣燉肉醬

夏山　晚餐　第3天～

### ● 材料（2 人份）

維也納香腸……4 根
罐頭蕃茄（盒裝）……1 盒
綜合豆類……1 包
一味辣椒粉（純辣椒粉）……適量
鹽和胡椒……適量

### ● 做法（烹調時間：10 分鐘）

1　維也納香腸切片，放入平底鍋中炒一下。

2　等香腸炒至稍微焦色，放入罐頭蕃茄、綜合豆類、一味辣椒粉、鹽和胡椒，煮至湯汁收乾即可享用。

**烹調小建議**

米、麵包和麵與這道辣燉肉醬都很搭配。綜合豆類因為可以在常溫下保存，而且可以立即使用，是登山時重要的蛋白質來源。選用盒裝蕃茄較易攜帶。此外，登山時，水非常珍貴，所以料理中切勿加入過多辣椒調味，以免耗費過多的飲用水。

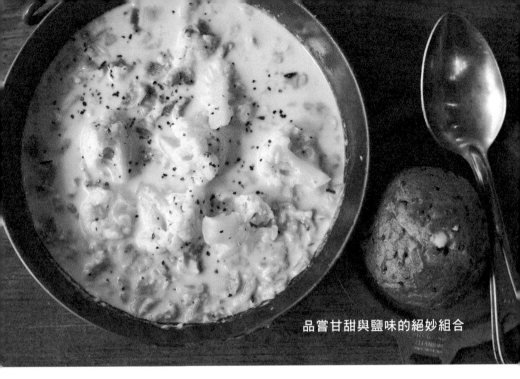

品嘗甘甜與鹽味的絕妙組合

# 椰奶燉菜

夏山

晚餐

第1～2天

● **材料（2 人份）**

椰奶粉……1 袋
（溶於水中，約需 200 毫升椰奶）
打豆……1 撮
白花椰菜……1/2 個
魚露……適量
胡椒……適量
水……400 毫升

● **做法（烹調時間：20 分鐘）**

1　將打豆放入平底鍋中，倒入 400 毫升的水浸泡，打豆泡約 5 分鐘後開始加熱。

2　舀出 200 毫升的滾水，與椰奶粉拌勻成椰奶，再將椰奶倒回平底鍋中。

3　白花椰菜切成一口的大小，加入平底鍋中，煮熟後倒入魚露，撒些許胡椒調味即可享用。

<div style="writing-mode: vertical">燉菜＆咖哩</div>

**烹調小建議**

這道做法簡單的燉菜，只要用方便攜帶的椰奶粉就能烹調完成囉！不過，每個品牌的椰奶粉甜度不盡相同，可依個人口味調整。另外，打豆必須泡水至軟才可以加入。

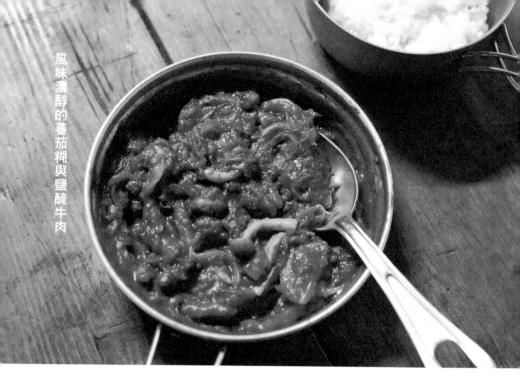

# 山林西式燉肉

夏山　　晚餐　　第3天～

● **材料（2 人份）**

鹽醃牛肉……1 罐
洋蔥……1/2 個
乾香菇……1 撮
燉牛肉調味粉……適量
蕃茄糊……適量
水……適量

● **做法（烹調時間：15 分鐘）**

1　將洋蔥切成薄片，和鹽醃牛肉一起放入平底鍋中炒一下。

2　等洋蔥稍微上色，加入乾香菇和水，煮至乾香菇變軟。

3　加入燉牛肉調味粉和蕃茄糊，煮至湯汁收乾即可享用。

**烹調小建議**　購買燉牛肉調味粉時，建議選用易溶解的粉末或顆粒產品。這道料理中因為加入了蕃茄糊，風味更加濃醇。鹽醃牛肉則以塑膠袋或真空袋這類易攜帶的包裝為優先選擇。

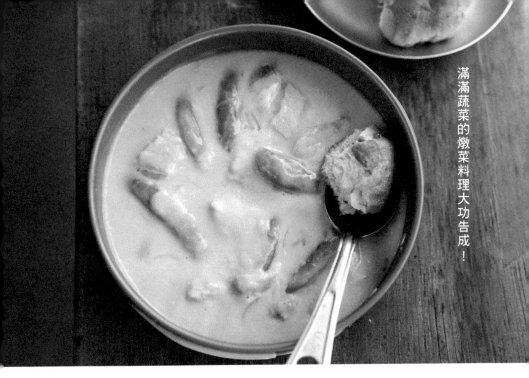

滿滿蔬菜的燉菜料理大功告成！

# 奶油白醬燉鮭魚

夏山　晚餐　第1～2天

● **材料（2 人份）**
洋蔥……1/2 個
甜脆豌豆……6 個
鮭魚片……1 包
奶油白醬調味粉……適量
脫脂奶粉……2 大匙
水……550 毫升
油……適量

● **做法（烹調時間：18 分鐘）**

1　將少量油倒入平底鍋中。洋蔥切成薄片，放入平底鍋中炒至洋蔥稍微上色。

2　倒入 350 毫升的水，煮至沸騰後放入豌豆，以及切成一口大小的鮭魚片。

3　將脫脂奶粉倒入 200 毫升的水中，均勻攪拌成脫脂牛奶。

4　等豌豆煮熟，加入奶油白醬調味粉、做法 3，煮至醬汁濃稠即可享用。

燉菜&咖哩

**烹調小建議**

在超市買到的鮭魚片，就能製作這道柔軟順口的燉魚肉料理。烹調時，如果直接將脫脂奶粉加入鍋中，可能會結粉粒，所以最好先以水拌勻再加入。此外，也可以用盒裝豆漿代替脫脂牛奶。

| 湯鍋 | 是指登山料理中的鐵板鍋、鍋類料理。只要準備約 5 公分深的平底鍋，烹調 2 人份的鍋料理綽綽有餘。為了慎重起見，肉類必須先以鹽或味噌醃漬，再冷凍保存。蔬菜則以含水量高的白菜為佳。 |
| --- | --- |

# 檸檬風味雞肉清湯鍋

● 材料（2 人份）

雞腿肉……100 克　　　高湯粉……適量

白菜……1/4 個　　　　水……適量

檸檬……1/2 個　　　　香草植物（隨喜好添加）……適量

冬山　　晚餐　第1～2天

● 做法（烹調時間：10 分鐘）

1 平底鍋燒熱，放入雞腿肉烤至雞皮酥脆、呈現微微焦色。取出雞腿肉，切成易入口的大小。

2 以手將白菜撕成片，放入做法1的平底鍋中，加入水、高湯粉，再次放回雞腿肉加熱。

3 檸檬切片，與香草一起排放於雞腿肉和白菜上，擠入些許檸檬汁即可享用。

烹調小建議　　將雞腿肉烤至酥脆！雖然雞腿肉也可以跟白菜一起煮，但是先將雞腿皮烤至酥脆上色，可以促進食慾。檸檬可帶皮切片，身體疲倦時食用，可促進吸收維生素 C。

連皮全部一起食用，口味清爽的檸檬湯鍋。

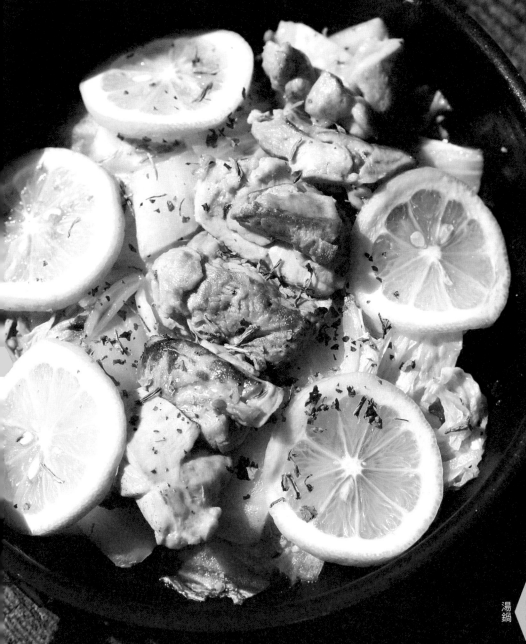

湯鍋

# 白菜豬肉孜然鍋

● 材料（2 人份）
白菜……1/4 個
薄豬肉片……約 10 片
整粒孜然……1 大匙
白酒或水……50 毫升
高湯……適量
鹽……適量
辣椒細絲（隨喜好添加）……適量

冬山　　晚餐　第1～2天

● 做法（烹調時間：10 分鐘）

1 白菜切成適當的大小，在平底鍋中鋪滿。

2 加入白酒或水、高湯，蓋上鍋蓋，蒸煮至白菜熟。煮的過程中若發現白菜快燒焦了，可酌量倒入水。

3 白菜差不多快熟時，將豬肉片一片一片排放在白菜上，均勻撒入孜然，蓋上鍋蓋，蒸約 3 分鐘。

4 等豬肉片熟了，加入鹽，依個人喜好撒入辣椒細絲即可享用。

**烹調小建議**　白菜含有大量的水分。由於白菜只靠本身滲出的水分就能煮熟，所以登山時，不需要背負很重的水行走，也不會剩餘湯汁。將白菜搭配豬肉以鐵板鍋烹調，加入韭菜、鹽、醬油和柚子醋醬油等等，即可變化成和風料理。

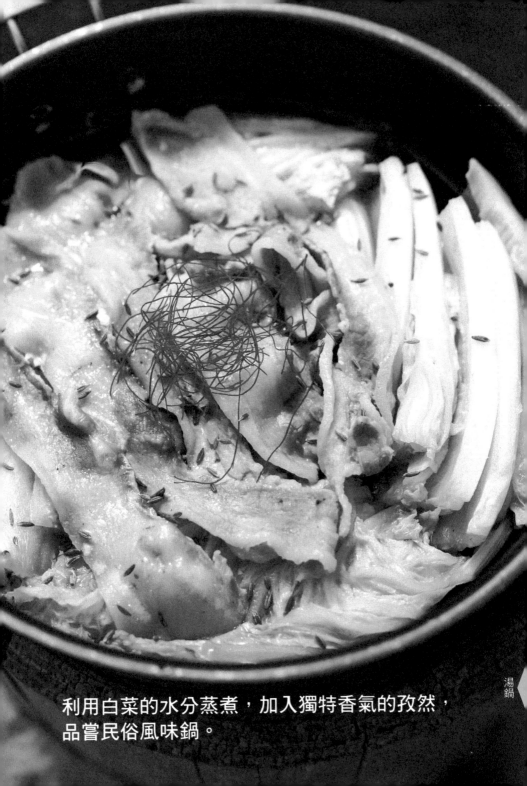

利用白菜的水分蒸煮，加入獨特香氣的孜然，
品嘗民俗風味鍋。

湯鍋

# 味噌漬豬肉與油麩豆漿鍋

● 材料（2 人份）
薄豬肉片……100 克
薑……1 段
味噌（醃漬用）……適量
仙台麩（油炸麵麩）……1 根
鴻喜菇……1 包
白菜……1/4 個
水……適量
豆漿……200 毫升

冬山　晚餐　第1～2天

● 做法（烹調時間：10 分鐘）

1　**在家事先做好：**將味噌和切成細末的薑攪拌混合，把豬肉片放入其中醃漬。

2　**在山上烹調：**仙台麩放入水中泡軟。鴻喜菇、白菜切成易入口的大小。

3　將鴻喜菇、白菜、仙台麩與水一起放入平底鍋中，開火加熱。煮的過程中加入豬肉片，等煮熟後倒入豆漿，煮至即將沸騰前熄火。若覺得味道不夠，可以再加入些許味噌調味即可。

**烹調小建議**　豬肉片在醃漬前先以廚房紙巾擦乾水分，再放入味噌中醃漬。仙台麩（油炸麵麩）比較輕巧且不易壞，而且具有飽足感，是登山鍋類料理中不可或缺的食材。

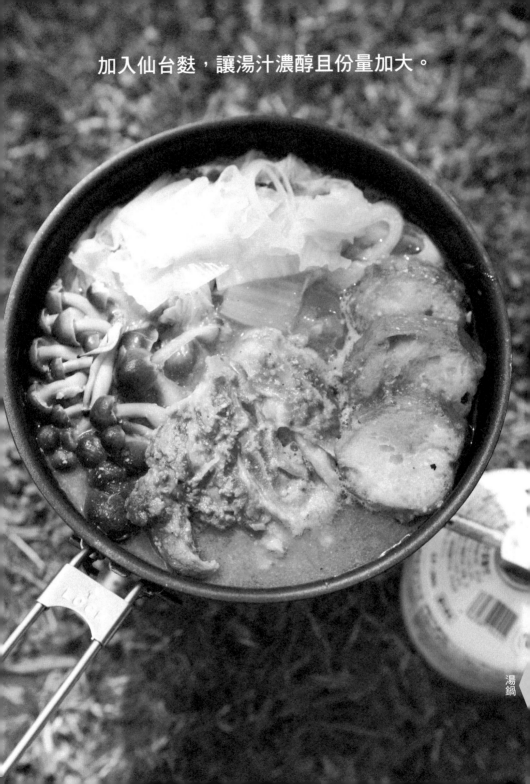

加入仙台麩，讓湯汁濃醇且份量加大。

湯鍋

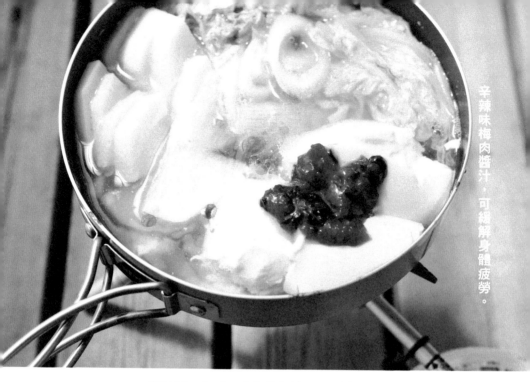

辛辣味梅肉醬汁，可緩解身體疲勞。

# 湯豆腐佐特製梅肉醬汁

 冬山　 早餐　 第1～2天

● 材料（2人份）
豆腐……1盒
白菜……1/4個
日本大蔥……1/2根
白蘿蔔……1/4根
水……適量
梅肉醬汁
　梅干……3個
　蜂蜜……適量
　韓國苦椒醬……1小匙
　芝麻油……1大匙

**烹調小建議**

● 做法（烹調時間：10分鐘）

1. **在家事先做好**：先製作梅肉醬汁。將梅干肉敲打碎，和調味料混拌，若味道甜辣表示成功。

2. **在山上烹調**：將水倒入平底鍋中煮沸，加入豆腐、白菜、大蔥和白蘿蔔片等喜愛的食材煮。

3. 煮至食材熟了之後，一邊沾著梅肉醬汁即可享用。

想製作好吃的梅肉醬汁，建議選用像南高梅的品種（日本和歌山縣是著名的梅子產地，南高梅是當中有名的品種）。如果覺得梅肉不夠甜，可加入適量蜂蜜調整。梅肉能開胃，無論身體多疲倦都能吃下肚，所以夏天登山時，可將梅肉醬汁裝在瓶子裡帶上山。

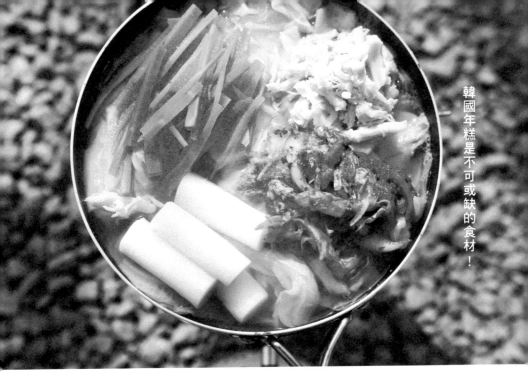

# 韓國年糕鍋

冬山　　晚餐　　第3天～

### 材料（2人份）
韓國年糕……1 包
高麗菜……1/4 個
胡蘿蔔……1/2 根
雞胸肉……1 包
泡菜……1 包（多一點更好）
水……適量

● 做法（烹調時間：10分鐘）

1. 高麗菜切碎，和水一起放入平底鍋中，加入胡蘿蔔、年糕後煮一下。

2. 等煮熟之後，排放上雞胸肉、泡菜，一邊混拌一邊享用。

**烹調小建議**

購買調理完成的雞胸肉比較方便。泡菜鍋中加入年糕更有飽足感。韓國年糕與日本年糕不同，加熱之後不會太軟、拉絲，所以食用時，可避免將平底鍋和容器弄髒。

# 蕃茄鮪魚鍋

● 材料（2 人份）
水煮鮪魚罐頭（粗塊）……1 罐
蕃茄……1 個
喜歡的香菇種類……適量
白菜……1/4 個
辣油……適量

冬山　　晚餐　　第3天～

● 做法（烹調時間：10 分鐘）

1 將白菜、香菇放入平底鍋中蒸煮。

2 蒸煮的過程中，放入鮪魚和切大塊的蕃茄，等煮熟了之後，淋入些許辣油即可享用。

烹調小建議　　一般說到鮪魚罐頭，腦中浮現薄片魚肉的影像。不過這裡使用的是大塊的水煮鮪魚罐頭。加入蕃茄塊湯汁更爽口。此外，除了辣油，也可以改成柚子醋醬油。

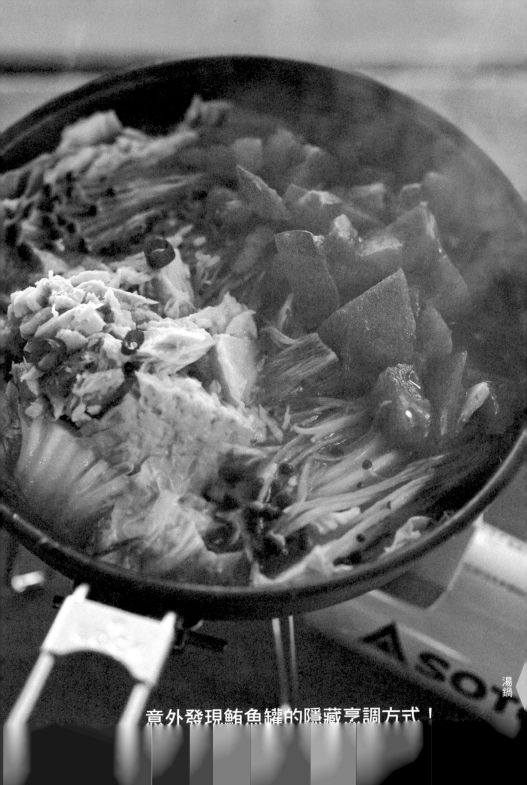

意外發現鮪魚罐的隱藏烹調方式！

湯鍋

# 牛腸鍋

● 材料（2 人份）
牛腸（味噌醃漬）……適量
蔥……適量
高麗菜……適量
油……適量
水……適量
辣椒（隨喜好添加）……適量

冬山　　晚餐　第1～2天

● 做法（烹調時間：10 分鐘）

1　首先，將牛腸當作烤肉般好好享受吧！將油倒入平底鍋中，放入蔥和牛腸烤一下。

2　品嘗完烤牛腸之後，加入高麗菜、水，或者依各人喜好加入辣椒即可享用。

**烹調小建議**　先運用烤牛腸時滲出的油，烹調濃醇的牛腸鍋。以「先烤牛腸，再煮鍋」的兩階段調理方式，便可享受不同風味，適合悠閒的登山行程。可以用市售的味噌醃漬牛腸，如果味道不夠，再增加味噌。

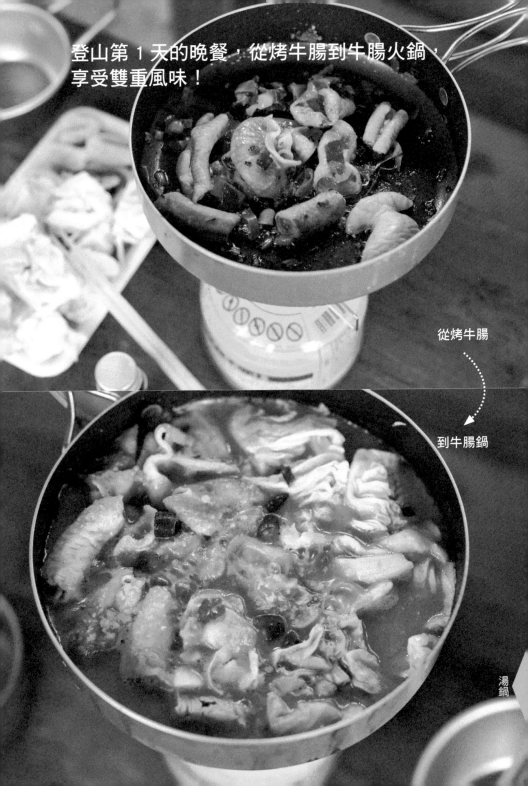

登山第 1 天的晚餐，從烤牛腸到牛腸火鍋，
享受雙重風味！

從烤牛腸

到牛腸鍋

湯鍋

# 平底鍋縱走登山菜單規劃

　　帶著平底鍋縱走登山，更能真實感受各種烹調的可能性。接著將以「肉」、「蔬菜」、「乾燥食材」為主題，以四天三夜的行程為例，嚴選最美味的食譜。第1～2天雖然食材稍微重，但料理口味豐富；第3天之後則以輕量化食材料理為主，希望大家能試試看！

**case** *1*

## 每天都想吃！
## 滿滿的肉料理

　　肉類因含有豐富的蛋白質，能讓登山料理口味更豪華與豐富。就在這四天中，品嘗豬肉與雞肉料理！將肉以調味料醃漬延長保存時間、活用罐裝或盒裝產品是烹調前的重點。享受肉料理，每天都能開心登山健行。

→ P62

**第1天晚餐**
### 鹽漬豬肉雙蔥炒麵

豬五花肉搭配蔥、鹽和芝麻油，更能釋放出香氣，是最佳啤酒下酒菜。登山的第1天辛苦了，大口享用吧！

→ P71

**第2天早餐**
### 雞湯汁煮麵

這道菜充滿雞與薑絲的鮮味。清淡的滋味很適合早晨剛起床時，吸溜吸溜地食用。

## 食材清單

肉類：豬五花肉、薄豬肉片、豬里肌肉、雞腿肉、沙拉用雞肉、培根肉罐頭
蔬菜類：日本大蔥、細蔥、西洋芹、香菜、鴻喜菇、白菜、薑、喜歡的香草植物
主食：炒麵（即食麵）、素麵、鹽味拉麵、米
乾燥食材：仙台麩（油麩）
調味料和其他：酒、鹽、胡椒、醬油、味噌、鹽麴、芝麻油、油、豆漿、檸檬汁

🌙 第2天晚餐　　　　　→ P102

### 味噌漬豬肉與油麩豆漿鍋

看到以肉為主角的豪華湯鍋就令人興奮。因為食材比較重，建議第2天晚餐食用。

🌙 第3天晚餐　　　　　→ P52

### 鹽麴漬豬肉

豬肉以鹽麴醃漬，不僅延長了保存時間，肉質更鮮美且柔軟。因為是最後一天的晚餐，如果還有剩下其他蔬菜，一起放入鍋中烤。

☀️ 第3天早餐　　　　　→ P58

### 雞肉檸檬鹽味拉麵

加入了檸檬汁，口味更清爽。沙拉用雞肉較具飽足感，早餐的話可以換成雞胸肉。

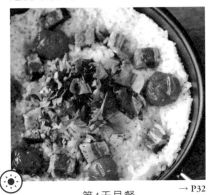

☀️ 第4天早餐　　　　　→ P32

### 培根蕃茄炊飯

最後加入的隱藏版美食——豪華的培根肉罐頭讓料理更豐盛。如果喜歡滑軟口感，加點水煮成燉飯也不錯。

## case 2

# 活用易保存
# 的蔬菜！
# 茄子和青椒

登山時，鮮嫩食材烹調的料理令人喜愛。說到新鮮、輕量和保存期限長的蔬菜，莫過於茄子和青椒了。茄子適合以油烹調；青椒為了保持顏色和口感，稍微加熱就 OK 囉！

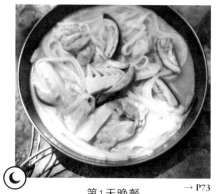

第1天晚餐 → P73

## 綠咖哩越南河粉

食材滿點的咖哩料理。不易保存的雞肉、有點重量的竹筍，在第1天品嘗最佳。

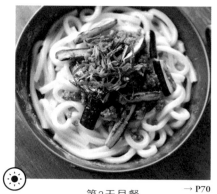

第2天早餐 → P70

## 肉味噌茄子烏龍麵

只要混合烤茄子與肉味噌，放在溫熱的烏龍麵上即可。加上青紫蘇，清爽的一天從早餐開始。

## 食材清單

**肉類**：雞肉、絞肉、厚切培根、義式臘腸
**蔬菜類**：茄子、青椒、甜椒、櫛瓜、洋蔥、水煮竹筍、薑、青紫蘇
**主食**：泰式細河粉、烏龍麵（冷凍麵）、義大利麵、米或麵包
**調味料和其他**：泰式咖哩雞肉罐頭、綠咖哩塊、麻婆豆腐調味粉、脫脂奶粉、味噌、味醂、蕃茄醬汁、蕃茄醬、香草（例如巴西里等）、鹽、胡椒、油

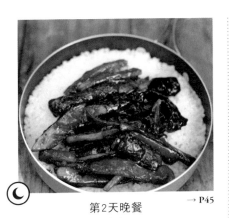

第2天晚餐 → P45
### 麻婆茄子

令人滿足、風味濃郁的好菜。選用較厚實的甜椒更能增加飽足感，美味得令人停不了口。

第3天晚餐 → P60
### 日式拿坡里義大利麵

第3天的晚餐來試試這道簡單、令人放鬆的麵料理。除了青椒，還可加入易保存的洋蔥與義式臘腸。

第3天早餐 → P88
### 普羅旺斯燉菜

加入了同樣易保存的櫛瓜，滿滿的蔬菜營養滿分。前一晚先做好，早晨加熱食用更方便。

第4天早餐 → P46
### 炒綠咖哩

將蔬菜與雞肉罐頭迅速拌炒就完成了。以辛辣風味喚醒睡眼惺忪，享受最後一天的行程。

case 3

# 活用
# 乾燥食材！
# 輕鬆
# 登山縱走

如果想避免沉重的行李與飢餓感，活用乾燥食材是最好的方法。不過，只有口味平淡的乾燥食材很難令人滿足。只要掌握晚餐濃郁風味，早餐清爽口味原則，每餐都能大快朵頤。

→ P63

第1天晚餐
## 滷汁炒麵

以炒麵（熟麵條）烹調是第一天登山行程的特權。麵條略微焦黃的口感，搭配濃厚醬汁的麻婆高野豆腐一起享用。

→ P74

第2天早餐
## 涼拌冬粉沙拉

檸檬與香菜的清香、柔軟的冬粉讓人瞬間清醒。短時間就能做好，馬上享用，補充元氣。

## 食材清單

**肉和魚類**：鮪魚肉（袋裝）、厚切培根
**蔬菜類**：高麗菜、青椒、日本大蔥、細蔥（乾燥亦可）、西洋芹、紫洋蔥、小蕃茄
**主食**：炒麵（熟麵條）、米、沙拉用義大利麵、冬粉
**乾燥食材**：高野豆腐（切小塊）、仙台麩（油麩）、乾燥蔬菜片、天婦羅麵衣、櫻花蝦、蝦米、炸蔬菜片
**調味料和其他**：麻婆豆腐調味粉、回鍋肉調味粉、日式咖哩粉、醬油、柚子醋醬油、魚露、檸檬汁、朝天椒（隨喜好添加）

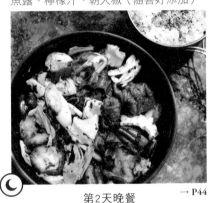

第2天晚餐　→ P44

### 仙台麩回鍋肉

可在登山後半段行程食用的大份量晚餐料理。仙台麩雖然輕巧，但泡水後份量十足。比較重的食材可於此時加入烹調。

第3天晚餐　→ P90

### 培根蔬菜片咖哩

享用炸蔬菜片烹煮後的軟滑口感，搭配米飯食用。

第3天早餐　→ P67

### 鮪魚蔬菜義大利麵

以乾燥蔬菜和鮪魚肉烹調而成的義大利麵。沙拉用義大利麵短時間便能煮熟，而且很細，易咀嚼。

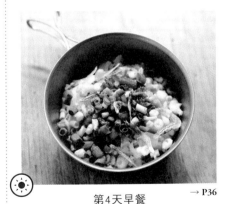

第4天早餐　→ P36

### 柚子醋醬油麵衣蓋飯

在前一天先煮好米飯，即使慌忙的早晨，也能完成這道「放入材料1分鐘就搞定」的料理。佐柚子醋醬油口感更清爽。

# 超實用
# 登山料理食材有哪些？

登山平底鍋料理的食材，是以「輕量且容易保存」、「具有飽足感」、「風味更多變」為主，像是營養價值高，應多多利用的乾燥食材；食用後令人感到愉悅的新鮮蔬菜，以及罐頭。其中罐頭雖然比袋裝食材重，但種類較豐富，可烹調更多樣化的料理。調味料則以能增添香氣、酸味的為佳。

## 乾燥食材

### 高野豆腐

易攜帶的蛋白質來源。豆腐有不同大小和形狀，可以開心選用。

### 打豆

不需事先煮熟也能直接烹調。使用綠色豆子，可讓料理色澤與風味更豐富。

### 乾香菇

多用在製作高湯。鴻喜菇、香菇和舞茸菇都很可口。

### 乾燥蔬菜

像是根莖類、葉菜類等。如果使用黃綠色蔬菜，更能增添料理的色澤。

### 鹿尾菜

富含礦物質。與米和麵一起烹調，簡單就能品嘗到鹿尾菜的風味。

### 昆布細條

本身的鹽與鮮甜可左右料理的風味，可以說是萬用調味料。

### 蝦米

與櫻花蝦一樣，小小一尾蝦米，能慢慢散發出大海的鮮美滋味。

### 海帶芽

以冷開水或熱水泡開後份量變多，加入湯汁中可增加飽足感。

### 仙台麩（油麩）

炸麩。食材量輕卻能帶來飽足感、增添濃郁風味，有登山料理中的肉之稱。

### 冬粉

可當主食、配菜，只要以熱水浸泡幾分鐘便能調理，很方便的食材。

### 薄片年糕

熱量稍微高，很受大家喜愛。稍微烹調就回軟，而且輕量易攜帶。

### 炸蔬菜片

和仙台麩（油炸麵麩）一樣，其油分能讓料理風味更濃郁。也可以當作配料。

## 蔬菜

### 茄子

輕量、易保存蔬菜中的代表。經過烹調吸收油脂後，風味絕佳。

### 洋蔥

整顆帶皮洋蔥保存期限長，雖然有點重，但運用廣泛，是不可或缺的食材。

### 青椒

即使在第3天之後的行程，也能增添料理美好滋味。甜椒也很適合。

### 白菜

水分豐富。雖然有點重且體積大，但是在冬天登山水源難以取得時，是很重要的食材。

## 袋裝魚和肉

### 沙拉用雞肉

具有飽足感。也有販售以香草和檸檬調味過的產品。

### 烤魚

可當主食或配菜。除了米飯，搭配麵包也很美味。

### 燒賣

選購可長期保存的真空袋裝商品最方便。不管是烤或煮鍋類料理都OK。

### 雞胸肉和鮪魚

比起常見的罐裝鮪魚，袋裝比較輕量。如果喜歡吃雞肉，可選雞胸肉。

## 罐頭

### 調味扇貝

鮮味破表。建議選購風味令人滿足、橫放式的罐頭產品，方便攜帶。

### 烤雞肉

受到長時間登山的雞肉愛好者的喜愛。醬燒與鹽味，你喜歡哪種調味的烤雞肉罐頭？

### 青花魚

可以把水煮青花魚罐頭烹調成喜歡的口味，也可直接買味噌青花魚罐頭，當成料理的主要調味。

### 下酒菜罐頭

小奢華風味的罐頭食品。可加入飯或麵中，提升風味。

## 調味料

### 檸檬汁

身體疲倦時攝取，再適合不過。可大量加入湯汁、炒菜中食用。

### 魚露

獨特香氣與鮮味令人難以抵擋，但也有些人不敢食用，購買時需斟酌。

### 柚子辣椒

只要加入少量，便能感受到刺辣與清爽香氣，適合搭配奶油風味的料理。

### 孜然

輕輕撒入料理中，立刻充滿異國氛圍的香氣，頗有料理高手的姿態。

# 攜帶食材與清理小訣竅

攜帶食材上山要注意的地方，在於避免造成處理上的麻煩和減少垃圾，所以力求食材輕量化且新鮮。而且如果只帶一個平底鍋登山，每次使用完畢盡可能要清理乾淨，方便下一餐使用。大家可以試著從登山行程的天數、人數、菜單各方面考慮。

## 減少食材處理上的不便

第1天晚餐

第2天早餐

### 將以一餐的
### 食材為單位分裝

為了防止「啊！缺了這個」、「這個東西放在哪裡？」的狀況發生，建議將每一餐的食材裝入一個袋子，並且在袋子正面寫上「第1天晚餐」，便能輕鬆烹調。

### 第1～2天會用到的食材，
### 事先切好。

登山時取出菜刀切食材很麻煩，如果是馬上就會烹調的食材，可以先在家裡切好，再攜帶上山。不過這樣處理，食材風味會比較差，而且容易腐敗。

### 比較耗費時間烹調的料理，
### 預先處理好食材。

將義大利麵以水泡軟、食材先煮熟，都可以縮短登山時烹調的時間，並且節省瓦斯用量。需經過發酵過程的披薩麵團，事先揉好，製作更順利。

# 攜帶上山

### 將調味料倒入小瓶子，或者盒子中。

　　砂糖、鹽、香料等可以裝入百元商店裡購買的小型分裝容器中，更方便使用。液體則裝入小瓶子裡，可預防漏出，順利攜帶。

### 將食材放入平底鍋，或者牛奶盒中。

　　馬上要用到的食材放入平底鍋中，可以節省空間。容易破損的食材，可以放入牛奶盒或瓶子裡攜帶。

### 使用單獨包裝的產品

　　烹調料理時，如果僅需少量調味料，單獨包裝的調味料就能派上用場，像是醬油、油或美乃滋等。只不過可能會增加垃圾量。

### 選用紙盒或塑膠杯裝

　　罐頭食品種類豐富，是登山時的重要食材，不過比較重，而且攜帶空罐下山也很不方便，因此建議選用紙盒或塑膠杯裝產品。既輕量，也不會增加垃圾。

# 延長保存期限

醃漬味噌

鹽麴

**以調味料醃漬，
可以延長保存期限。**

　　將魚、肉的水分擦乾，放入調味料中醃漬，可以延長保存期限。使用味噌或鹽麴，料理更能增添鮮味。此外，鹽麴具有軟化肉類的效果。

**將魚、肉冷凍，
然後放入保冷袋中。**

　　可以將冷凍魚、肉放在百元商店中購買的保冷袋，才能安心攜帶。建議選購體積小、質料薄的商品。

**第3天之後才用到的食材，
用報紙整個包裹。**

　　蔬菜若有切口，鮮度與風味容易流失，所以盡可能整個完整以報紙包起攜帶。以報紙包裹，蔬菜既不易破掉，而且報紙能適度吸收濕氣，保持蔬菜新鮮。

**把蔬菜曬乾後，
再攜帶上山。**

　　將蔬菜排在篩網或曬食材專用的網子上，以陽光曬乾。蔬菜會神奇地變小、變輕，可以長期保存。夏天時可能會有蟲，建議以食物乾燥機烘乾水果與蔬菜為佳。

# 清理鍋具

### 以麵包擦拭或者
### 矽膠湯匙刮除！

只要將鍋面無法除掉的醬汁直接品嘗，平底鍋就會變得乾淨，而且，還可以不用捲筒紙巾擦拭，減少垃圾產生。

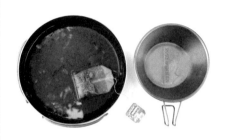

### 倒入熱水煮沸，
### 泡茶飲用。

將茶湯倒入剛煮完料理的鍋子煮沸，然後飲用，這是以前常見的清理方法。如果你對此感到驚訝，可以試試把用過的茶包當成海綿，稍微擦拭鍋子即可。

### 以捲筒紙巾等擦拭

將少量水倒入鍋中加熱，使油垢和髒污浮起，或是直接擦拭。不過，這樣便會產生垃圾。如果油污差不多快脫落了，建議用手巾擦掉水分即可。

### 把垃圾放入用過的
### 密封夾鏈袋中

攜帶不會漏水、擠掉空氣的夾鏈袋，也可以活用空的真空包裝米的袋子。將垃圾都放進這些袋子中，登山行程更輕便。

## 佐川史佳

於日本埼玉縣春日部市內經營一家「B3攀岩場」，同時也是一名自由撰稿者，著有《攀岩入門》（山與溪谷社出版）等書。登山的夜晚，一手拿著啤酒，一邊烹調拿手的香腸蔬菜湯，享受登山之樂。

## 眞田修

登山經歷10年。最喜歡的山域是日本中央阿爾卑斯山岳與北阿爾卑斯山岳的雲之平周邊。他以「使用輕量化、易保存的食材」、「以簡單的方式烹調」、「滿足自己的舌與肚子比視覺重要」為座右銘，享受登山料理。

## 鈴木寬行

登山至今已40年。以單人登山露營為主要登山型態。即使食材稍微重，但仍喜愛一邊品嘗大量美食、酒和咖啡，一邊舒適地欣賞山中景色。

## 田中優佳子

任職於RCT JAPAN公司。因戶外休閒服飾品牌PEAK PERFORMANCE引進日本，所以從選貨店的採購，轉換跑道至戶外休閒業界。喜歡遊樂、美食與陶藝製作。

## 中村舞

之前任職於食品製造公司。登山經歷大約5年，因為工作的關係認識了登山料理。喜歡攀爬鎖場（必須藉由鐵鍊或鋼桿輔助才得以攀爬）、岩場路段。現在懷孕中，暫緩登山行程。等孩子將來可以去爬山時，希望能和孩子一起烹調登山料理。

## 西野淑子

自由撰稿者。以關東地方近郊為中心，從低峰（海拔較低的山）的健行活動到冬天的登山行程，多樣化享受山岳之樂。著有《東京近郊舒適登山》（實業之日本社出版）等書。最拿手的登山料理是豬排蓋飯。

## 日日野鮎美

信濃川日出雄所著的漫畫《山與食欲與我》（新潮社出版）的女主角。居住在東京的上班族女性，喜歡獨攀。每個週末為了享受美食，背負著食材登山烹調料理。p.36的食譜，建議以登山用、附把手的鋁合金四方鍋烹調。

## 福瀧智子

自由撰稿者。喜歡在夏天咬緊牙關撐著將美味食材背負上山，在縱走登山行程中享受可口的料理。目前經營一個登山資訊豐富的戶外新聞網站「Akimama」。

## 細川妙子

以東北地方北部（秋田、岩手和青森縣）的山岳為中心，每天過著登山尋花的日子。登山之外則醉心於烘焙蛋糕和麵包。登山時會現炒山菜，夾入自己手作的麵包中享用。喜愛研究當季食材的運用與搭配。

## 峯川正行

隸屬於三峰山岳會，登山經歷13年。喜愛尋訪古道、廢道和山頂等安靜的地方。即使是當日可往返的登山地，也會自己攜帶帳篷。喜歡烹調登山料理，悠閒步行於山中。拿手料理非常多。

## 矢野岳雄

登山經歷6年的上班族。每個週末會以關東的郊山為中心展開登山活動。多以花費少、休假短的登山露營為主。因為不會烹調，所以登山飲食多參考食譜、部落格，製作絕對不失敗的料理。喜歡喝酒。

## 岩永いずみ

登山經歷10年。平日大多獨攀（一人登山），但在生日等節日與朋友們享受登山樂趣時，會提供花心思設計的食譜。p.53的坦都里雞肉，也很適合搭配印度烤餅、薑黃飯和薯餅等食用。

## ●本書製作團隊

### 小林由理亞

自由撰稿者。喜歡步行於寂靜的山中。本人雖然不會喝酒，但是很喜歡參加酒聚。不使用市售的綜合調味料，以活用乾燥食材為主，目前正研究吃得飽的料理食譜。最拿手的登山料理是豆漿鍋。

### 澤木央子

攝影師。拍攝多以料理為主，同時也擔任本書的拍攝。雖然是從登山開始，但現在熱中於攀岩。擅於把食材巧妙搭配製作料理，很受眾人青睞。最喜歡檸檬。

### 高橋紡

自由撰稿者、編輯。時常負責女性雜誌、書籍的料理製作。拒絕使用垃圾食物，樂於思考讓登山或露營料理更多變化。喜歡低峰（海拔較低的山）與平緩的山岳縱走。此外，喜歡酒。

### 渡邊裕子

登山雜誌《Wandervogel》（山與溪谷社出版）編輯部員工。喜歡烹調短時間即可完成的簡單料理。學生時代曾在蛋包飯餐廳的廚房打工過，所以也是平底鍋的愛用者。

## ●其他創意提供、支援的朋友

遠藤裕美
小川郁代
鞆茂
伴憲一
西村鮎美

Lifestyle 049

# 平底鍋登山露營食譜

用 1 個鍋，聰明規劃 90 道料理 & 烹調技巧教學

編著│漂鳥社編輯部登山料理研究會、小林由理亞、
　　　高橋紡、渡辺裕子（山與溪谷社）

攝影│澤木央子

書籍設計│尾崎行歐

繪圖│Yoshii Ako

美術完稿│Mr.K 工作室

翻譯│林明美

編輯│彭文怡

校對│連玉瑩

企畫統籌│李橘

行銷│石欣平

總編輯│莫少閒

出版者│朱雀文化事業有限公司

地址│台北市基隆路二段13-1號3樓

電話│02-2345-3868

傳真│02-2345-3828

劃撥帳號│19234566 朱雀文化事業有限公司

e-mail│redbook@ms26.hinet.net

網址│http://redbook.com.tw

總經銷│大和書報圖書股份有限公司　（02）8990-2588

ISBN│978-986-96214-0-3

初版二刷│2022.07

定價│350元

出版登記│北市業字第1403號

國家圖書館出版品預行編目(CIP)資料

平底鍋登山露營食譜：用1個鍋，聰明規劃90
道料理&烹調技巧教學／漂鳥社編輯部登山料
理研究會、小林由理亞、高橋紡、渡辺裕子
（山與溪谷社）編著；林明美翻譯.
-- 初版. -- 臺北市：朱雀文化, 2018.03
面；公分 --（Lifestyle；049）

ISBN 978-986-96214-0-3（平裝）

1.登山 2.露營 3.烹飪

992.77

フライパンで山ごはん

First Published in Japan 2016. © 2016 Yama-Kei Publishers Co., Ltd. Tokyo, JAPAN
Complex Chinese translation rights © 2018 by Red Publishing Co. Ltd.
through LEE's Literary Agency

About買書：

●朱雀文化圖書在北中南各書店及誠品、金石堂、何嘉仁等連鎖書店，以及博客來、讀冊
、PC HOME等網路書店均有販售，如欲購買本公司圖書，建議你直接詢問書店店員，或上
網採購。如果書店已售完，請電洽本公司。

●●至朱雀文化網站購書（ｈｔｔｐ：／／redbook.com.tw），可享85折起優惠。

●●●至郵局劃撥（戶名：朱雀文化事業有限公司，帳號19234566），掛號寄書不加郵資
，4本以下無折扣，5～9本95折，10本以上9折優惠。